夢幻小世界

Sakura、龜毛小爹、紅麵線◎著

DSLR微距這樣拍就對了

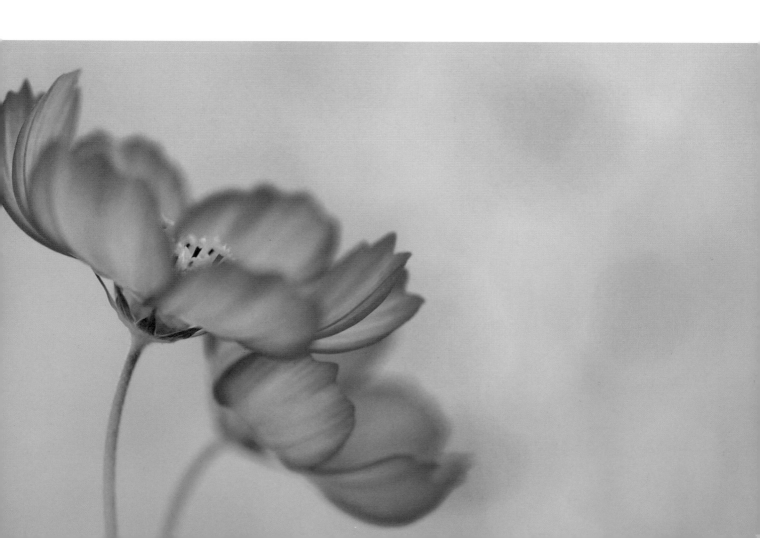

編輯室的話

微距世界的魅力

貓頭鷹出版社DSLR小組

隨著DSLR價格日益親民，很多人都擁有一台DSLR了。除了它具有極佳的成像品質、機身性能優於一般數位傻瓜相機外，更重要的是它能更換鏡頭，因應各種不同的拍攝主題。

很多人一開始購買DSLR，最單純的動機即是拍下身邊的親人和朋友。當我們愈用愈熟悉後，我們也會開始帶著DSLR出外旅遊，拍攝風景。然而，出遊畢竟是周末或是請假才有的事，一般擁有DSLR的人多是都會上班族或學生，並不可能常常出遊啊。微距攝影的魅力這時就顯現出來了。簡單來說，微距攝影就是將較小的主題，拍得既大又清晰，比如最常見的花卉和昆蟲等，在微距攝影中，展現了我們平常肉眼所不易見到的驚奇效果。不用出外旅行，一樣可以拍到美麗的照片。在繁亂的都會場景中，透過微距攝影，我們進入了另一個不同的世界，那裡沒有雜亂的街道，沒有吵鬧的車子和人群，只有安靜的小小大千世界，只有你選取的完美畫面。這也難怪很多人非常喜歡微距攝影。

微距攝影說難不難，但說簡單也不簡單。在拍攝微距作品時，我們經常會遇到什麼難題呢？我們該如何應對各種拍攝上的問題呢？本編輯室特別邀請了紅遍台、日二地的微距攝影達人，就他們所專精的領域，和大家分享他們的拍攝技巧和作品。我們依最容易至最難上手的題材：花卉、小昆蟲，以及蝴蝶來介紹微距攝影的獨門祕訣。

在我們的三位作者中，「Sakura」來自日本，是flickr網路相簿上的花卉微距高手，以她特有的日式微距風格，帶領我們進入夢幻的花卉世界。「龜毛小爹」活躍於台灣各攝影論壇，並專精拍攝小昆蟲。「紅麵線」經常台灣全省趴趴走，只為了記錄下台灣最美麗的蝴蝶，這次特別在本書跟大家分享他豐富的實戰經驗。

事實上微距攝影是人和大自然最親密的接觸，也是有益身心健康的活動。選一支適合你題材的微距鏡吧，帶著這本書踏入大自然的小小大千世界。

器材的選擇

　　想要拍好微距，相機和微距鏡頭可說是必備的行頭。然而市面上的相機和微距鏡琳瑯滿目，我們該如何選擇呢？

相機

　　首先我們需要一台DSLR，最好能選擇高ISO時仍保有乾淨畫質的機種。因為在拍攝微距時常會遇到躲在影子下的昆蟲或花朵，所以快門時間就會相對拉長，極易拍出手震的照片。因此，提高ISO可以縮短快門時間，但又會影響畫質，所以盡可能挑選高ISO時畫質依然清晰乾淨的機種最佳。

　　此外，近日愈來愈流行的可翻轉LCD的DSLR機種在拍攝微距時也是一項利器。因為小花和昆蟲多是接近地面生長和活動，有的甚至在高處的樹幹上，若只使用觀景窗取景，不是整個人趴在地上拍，就是要爬到樹上，非常不方便。使用可翻轉LCD的機種，這樣我們就能輕輕鬆鬆拍到低或高角度的微距照片了。

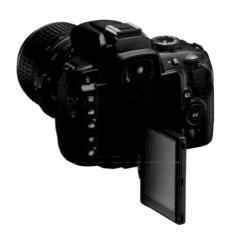

可翻轉LCD的DSLR機種，在拍攝低或高角度的微距照片時，非常實用。

經驗分享

垂直觀景器

　　若你的相機沒有翻轉LCD的功能，也可以使用垂直觀景器喔！它可以和相機的觀景窗相連，這樣我們不必趴在地上也能輕鬆拍攝低角度的照片了。

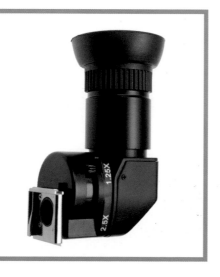

鏡頭

在選擇微距鏡時，有幾個面向是我們必須了解和考慮的。

放大倍率

嚴格說起來，具有1：1放大倍率功能的鏡頭才算是微距鏡。1：1倍率指的是若被拍攝物長1cm的話，那它透過微距鏡而在感光元件上的成像也是1cm。若你需要讓1cm的主體在感光元件上的成像大於1cm，那我們就需要使用接寫環來提高放大倍率了。（請見附錄）

目前DSLR的主流機種有全片幅、APS片幅和4/3片幅系統。就微距拍攝而言，在**同樣的畫素**下，4/3系統用了更多畫素來描繪主體，APS系統次之，而全片幅則最少。

焦段和題材

同樣是1：1的微距鏡，我們常看到有50mm、60mm、70mm、90mm、105mm、150mm、180mm等等，為什麼還會有不同的焦段呢？事實上焦段對於微距攝影的拍攝主題來說，是非常重要的一環。簡單來說，焦段愈短的微距鏡，我們要拍到1：1的效果，就需要愈貼近主體，在拍攝容易受驚嚇的昆蟲或蝴蝶上，使用起來較不方便，成功率也較低。而焦段較長，我們則可以在相對較遠的距離就能拍到1：1的主體了。因此筆者提供以下的建議給大家參考：

50mm至70mm：靜物、食物、花朵、行動緩慢的小蟲。

50mm

70mm

90mm至105mm：靜物、花朵、行動緩慢的小蟲、稍可親近的大型昆蟲。

90mm

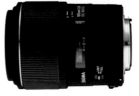

105mm

13.5mm

24mm

在4/3系統中，1cm見方的主體幾乎占滿了整片感光元件。

24mm

16mm

在APS系統中，1cm見方的主體所占的面積。

36mm

24mm

在全片幅系統中，1cm見方的主體占畫面的面積比例小很多。

180mm至300mm：花朵、極易受驚嚇的昆蟲。

180mm　　　　　　　　　　　　300mm

　雖然長焦段也可以拍攝靜物和食物，但若在室內的話，就得退得非常遠，很不方便。

　此外，在1：1的最近拍攝距離下，由於不同焦段有不同的視角，我們也會拍出背景不同的照片。例如50mm就比90mm的微距鏡拍到更廣的背景，而180mm的則視角更狹窄了。

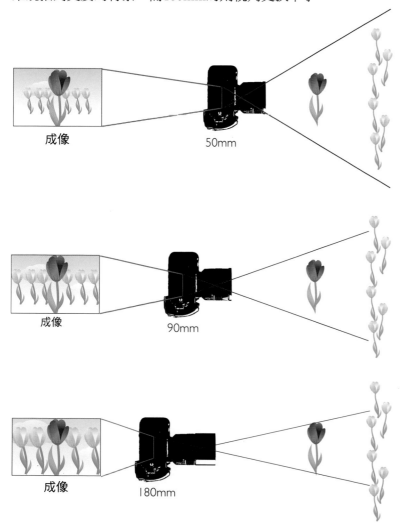

成像　　　　　　　　　50mm

成像　　　　　　　　　90mm

成像　　　　　　　　　180mm

光圈葉片數量

　　光圈的葉片數量會影響背景中點狀明亮處的散景成像。常見的光圈葉片有七和九片，七片光圈葉片拍攝出的明亮點狀散景邊角明顯，而九片拍攝出來的則較為圓渾自然。

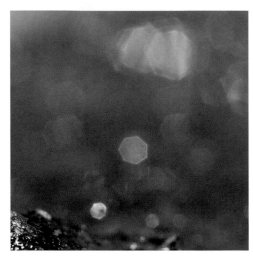

七片光圈葉片的鏡頭和
其亮點成像。

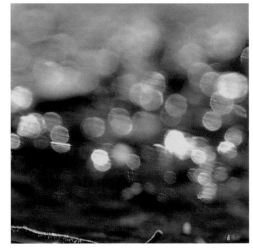

九片光圈葉片的鏡頭和
其亮點成像。

合焦範圍

　　微距，顧名思義即是很短的距離下拍攝。我們知道當主體和相機的距離愈近，合焦範圍就愈淺；而焦段愈長，同樣的光圈大小下合焦範圍也愈淺。為了取得一定的景深範圍讓主體清晰，所以在極近的拍攝距離下我們必須縮光圈，甚至相機上腳架，才不會手震。

使用60mm的微距鏡做實驗，光圈已縮至f10了，但合焦範圍依然非常淺。

變焦微距鏡

　　由於1：1的微距鏡頭都是定焦鏡，鏡片的數量遠比變焦鏡少許多，所以幾乎每一款微距鏡的畫質都非常扎實銳利。然而定焦鏡在使用上也有些不便之處。市面上亦有一些變焦的微距鏡，雖然它們的放大倍率只有1：2，畫質也不如定焦微距鏡好，但由於可以變焦，在一些無法靠得太近拍攝的場合，確實有它們的便利性。

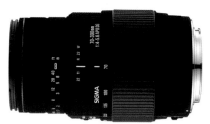

70-300mm

其他設備

　　除了相機和鏡頭外，其餘如補光所需要的閃燈、導光環閃或反光板，也可視各別的情況使用。由於拍攝微距時鏡頭經常穿梭在草叢中，極易沾上灰塵或花粉，可以隨機帶著吹氣氣球和拭鏡筆以清理鏡頭。

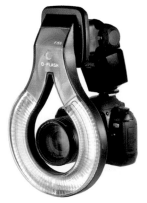

導光環閃可以輕鬆將你手上既有的閃光燈變成拍攝微距照片時的利器。

經驗分享

微距鏡也可以拍人像

　　一般拍人像都需要主體明確背景朦朧，雖然多數微距鏡的最大光圈只有F2.8，但在中長焦段時光圈仍比一般的變焦鏡大，例如90mm、180mm等微距鏡，用來拍攝人像也非常好用。

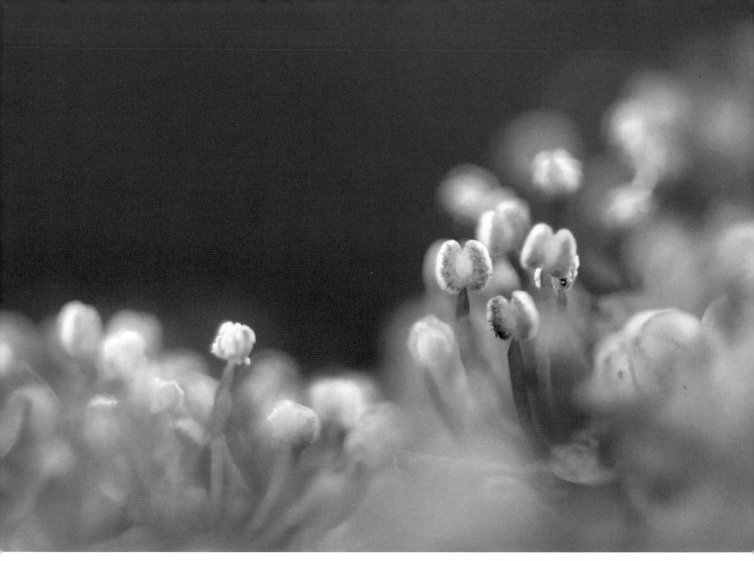

NikonD80，Ai AF Micro-Nikkor 60mm F2.8D，ISO400，f4.5，+0.7EV，I/125s，中央重點測光，白平衡：陰天模式。

小花的夢幻世界

攝影・文／Sakura　譯／張秀凰

　　拍攝小花的優點是，題材易找、不必出遠門就能拍到滿意的照片。我們可以輕鬆就地取材拍攝在我們周遭的花卉或植物。如果在自家庭園或陽台有種花草的話，就更不必擔心沒有拍攝的題材了。若你真的沒有種植小花小草，那信步走在街道上也會有行道樹或依季節變幻的花圃可以拍攝。

　　事實上，拍攝這些小生命時，會讓我們深深領略到大自然的奧妙，你可能也會和我一樣，感嘆大自然既微妙又可愛。舉起相機，設定好拍攝條件，將你每一刻的感動記綠下來，並和朋友分享吧！

器材準備

　　為了簡化我們出遊時拍攝小花的裝備，筆者以最必要的器材為介紹考量。

鏡頭

　　由於小花不會像昆蟲一般見人就逃，因此我們可以使用焦段較短的微距鏡拍攝。例如50mm左右的微距鏡就非常適合得靠近主體拍攝的場合；而且這焦段的微距鏡價格最經濟。

　　而使用中焦段和望遠焦段的微距鏡，拍攝者必須離被拍攝主體距離遠一些才能對到焦，非常適合拍攝無法靠太近的花卉。但因為焦段較長的關係，景深較淺，如此就可拍到很漂亮的散景。但中、長焦段的微距鏡較重，價格也較昂貴。

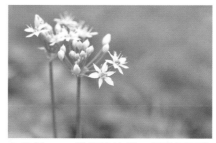

▲ 使用60mm微距鏡拍攝，背景因不夠模糊多少會干擾視覺。

這張照片使用105mm鏡頭拍攝，同樣構圖下，因景深較淺，背景比60mm拍攝的更模糊，更不會干擾主體。

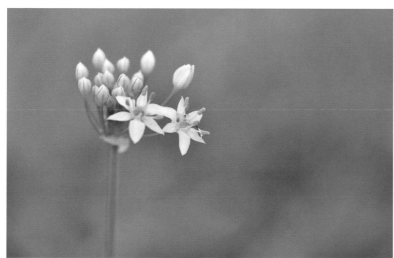

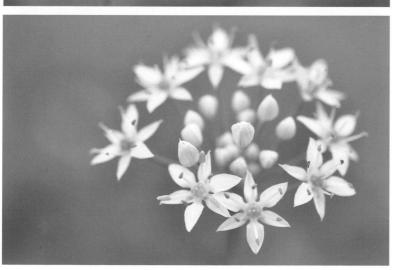

然而只要靠得夠近，60mm的微距鏡也可以拍到迷人的散景。

補光設備

如果是陰天或光源不足時，我們也可以帶一張迷你型的反光板，或是帶一顆閃光燈為小花補光。不過筆者建議大家可以採用自然光拍攝，這樣效果會比較自然。

光線

我們之所以可以看見萬物乃拜光線之賜，所以對攝影而言最重要的也是光線。因此如何運用光線的品質和種類在攝影上是極其重要的。陽光會因季節和天候的變換而有所差異，此外一天之中的光線也是不盡一樣的。

一般而言，在強光照射下的花會呈現出很強的明暗對比，因此我們拍出來的照片也會如此。此時雖然可以拍到輪廓鮮明的小花，但也要留意因強光而在花瓣上留下陰影。

有別於強光，陰天的光線較為柔和和均勻，在花上也不會形成強烈的陰影，拍出來的小花會給人一種柔和的感覺。所以，由此我們可以看出，光線的方向和強弱，在攝影上是很重要的。

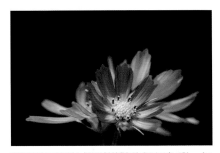

晴天時可以拍攝到鮮豔的粉紅色彩，但也要留意因強光而造成的陰影。

陰天光線較柔和，可拍出柔美的氣氛。

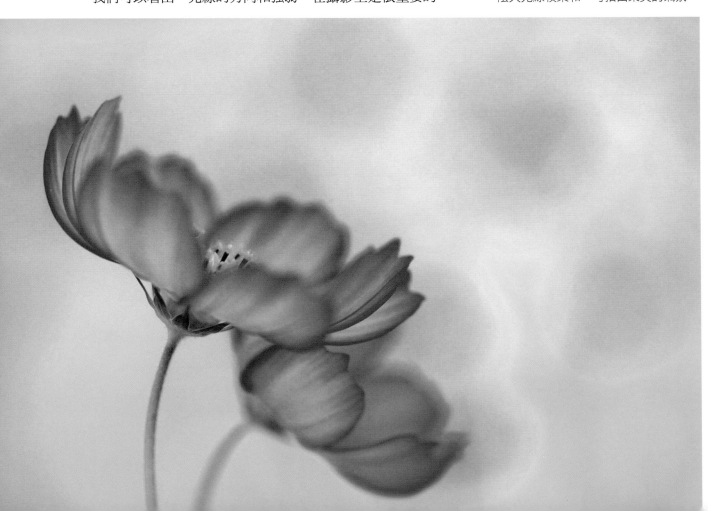

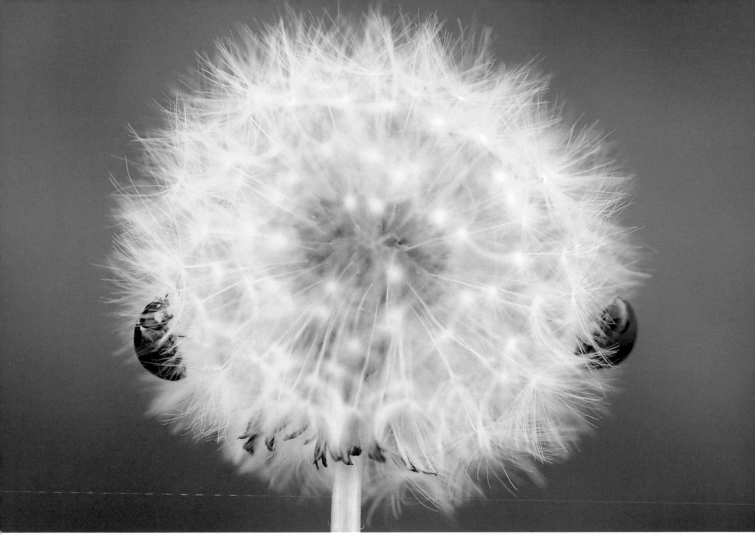

Nikon D80，Ai Af Micro-Nikkor 60mm F2.8，ISO400，f4.5，+0.7EV，1/125s，
中央重點測光，白平衡：閃光燈模式。

構圖和取景

　　除非主題極為明確和吸引人，否則儘量不要將它置中。筆者建
議可以將主體擺在井字構圖的黃金交叉點上，或甚至讓主體處於
井字切割線上，增添畫面的趣味性。

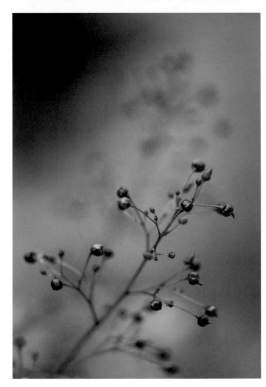

讓全焦的物體占畫面的三分之一處，增加
畫面的延伸感。Nikon D80，F-S VR Micro-
Nikkor ED 105mm F2.8G (IF)，ISO100，f3.2，
1/250s，點測光，白平衡：晴天模式。

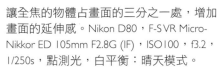

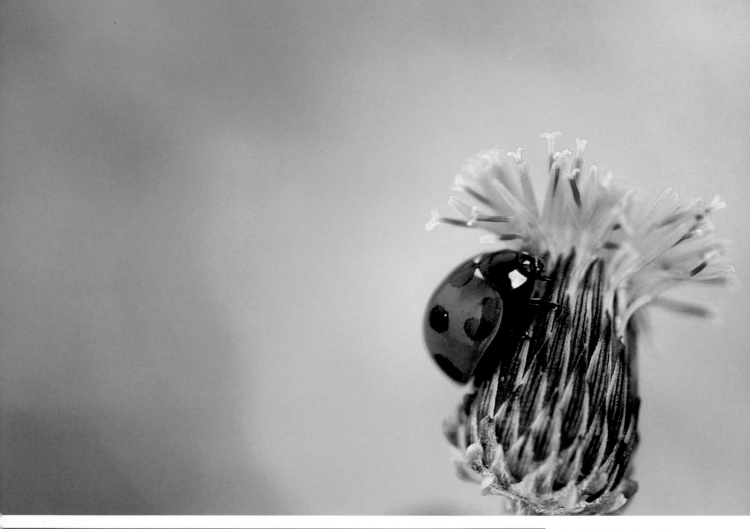

將主體擺在井字交叉點上，
畫面比較活潑不呆板。Nikon
D80，Ai Af Micro-Nikkor 60mm
F2.8，ISO100，f4.5，+0.3EV，
1/160s，中央重點測光，白平
衡：晴天模式。

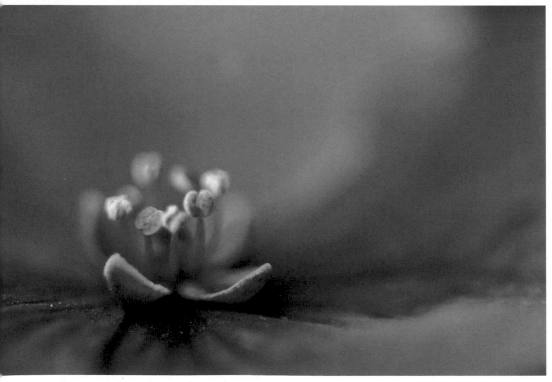

Nikon D80，F-S VR Micro-Nikkor
ED 105mm F2.8G (IF)，ISO400，
f4.8，1/400s，中央重點測光，
白平衡：晴天模式。

散景和色彩的運用

在微距攝影中，散景和主體幾乎占有同樣重要的地位。散景除了具有增添畫面的夢幻氣氛，亦能凸顯主體。

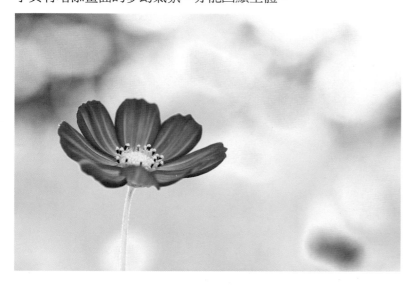

散景具有凸顯主體的效果。

散景色彩搭配得宜的話，也能取得很好的效果，甚至比主體更吸引我們的目光。

散景的顏色相互交融，非常賞心悅目。
Nikon D80，Ai Af Micro-Nikkor 60mm F2.8，
ISO400，f5.0，+0.7EV，1/50s，中央重點測光，白平衡：晴天模式。

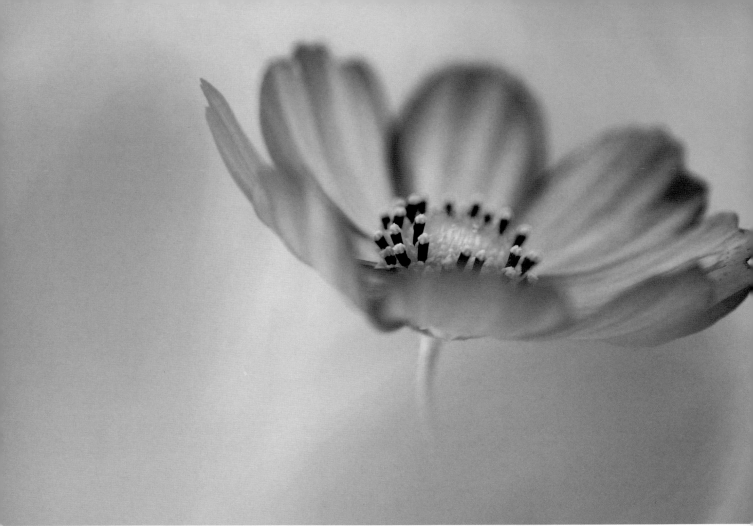

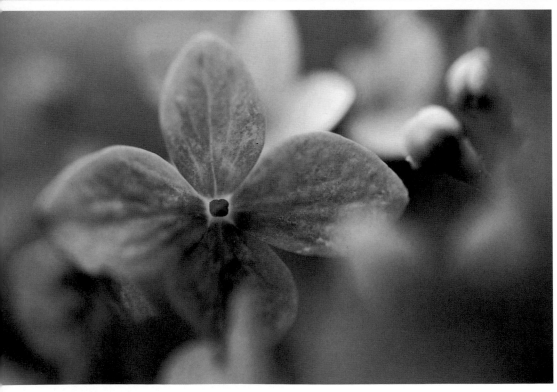

善用前景，也能為照片增添
極不一樣的視覺感受。Nikon
D90，Ai Af Micro-Nikkor 60mm
F2.8，ISO200，f3.2，+0.7EV，
1/200s，點測光，白平衡：自
動。

Nikon D60，Ai Af Micro-Nikkor
60mm F2.8，ISO400，f4.8，
+1EV，1/160s，中央重點測
光，白平衡：晴天模式。

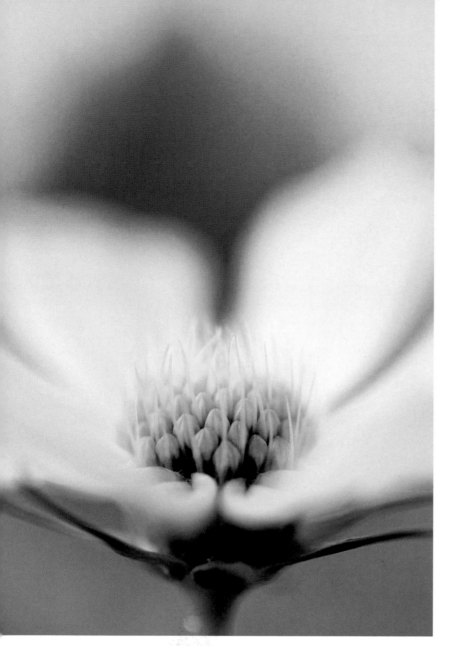

適當應用光圈控制景深，可以拍到極夢幻的效果。Nikon D80，AF-S Micro NIKKOR 60mm F2.8 ED，ISO400，f5.0，+0.3EV，1/400s，中央重點測光，白平衡：晴天模式。

上圖光圈開得較大為f3.0，下圖則縮小為f8.0。看得出來，光圈大背景則較模糊，主體較易從背景中突出。

相機設定

近距離拍攝花朵時，我們需要考量的主要面向即景深、白平衡、手震、測光等，以下讓我們來說說以這些考量出發我們該如何設定相機。

光圈

由於拍攝微距時，我們會希望能拍到夢幻的散景，因此使用光圈先決模式拍攝比較適合。光圈開得愈大，景深就愈淺，背景就散得愈開。然而有時我們為了讓拍攝的主體能夠清晰些，我們必須縮光圈。由於縮了光圈快門時間就會拉長，我們必須留意是否達到安全快門速度，以免手震拍到模糊的照片。

ISO設定

　　ISO值愈高，代表相機感光元件對光線愈敏感。因此，晴天順光拍攝時，ISO可設在100，陰天光線較弱，則可設為ISO200至ISO400，更暗時可以設到ISO800，這樣的設定主要就是提高快門時間，以防止手震。但有些相機機種的ISO值設得太高時，畫質會變差，色彩也會有偏差，這也是要留意的。若相機或鏡頭本身有防手震功能，亦能開啟。

　　此外，遇到強風時，我們也必須提高ISO，這樣快門速度才會夠快，不會拍到晃動而模糊的小花。

白平衡設定

　　因為我們拍攝小花多在戶外，白平衡很容易受到天候條件的影響。在相機設定上，色溫數值也有用淺顯易懂的符號來表示。在A（AUTO，自動）之外還有晴天、陰天、燈泡等等的圖示可供選擇。

　　筆者的經驗是，在戶外攝影，基本上晴天或是AUTO拍攝的顏色最為自然，就算是天氣有些許陰陰的，設定為晴天模式，那麼拍出來的照片就會保有一些陰天的氣氛。但若是想忠於花原本的顏色，那麼就要依環境條件來選擇白平衡。

　　以下我們做個小實驗拍看看不同白平衡設定的效果吧。在開著日光燈的室內，陽光透過白色的窗簾照射進來，筆者將花擺在窗邊拍攝看看。實際上看到的花色較接近自動白平衡的顏色。

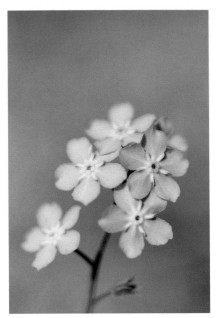

雖然在晴天順光下拍攝，但因風吹不斷，小花一直微微搖晃，所以我們可以提高ISO至200，加快快門時間。

NikonD90，AF-S Micro NIKKOR 60mm F2.8 ED，ISO200，f5.0，1/400s，點測光。

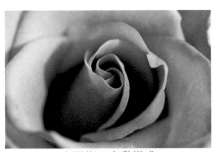

白平衡：自動模式

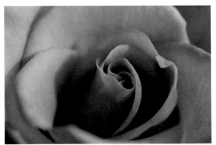

白平衡：燈泡模式

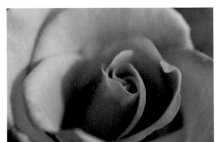

白平衡：白色日光燈

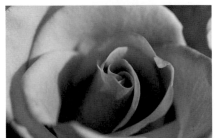

白平衡：晴天模式

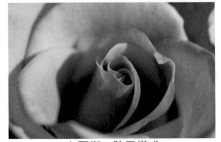

白平衡：陰天模式

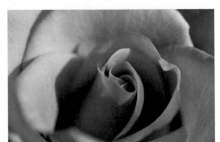

白平衡：陰影模式

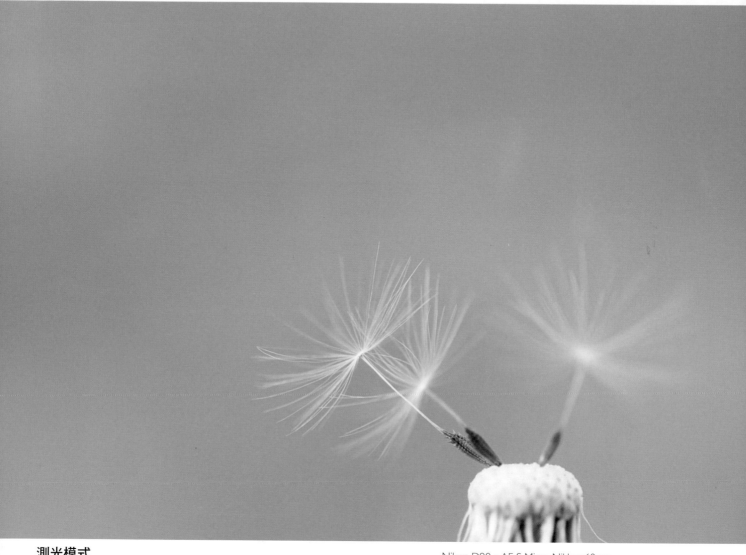

測光模式

　　測光，即是我們要測量畫面中哪個部位的光線強度。測光模式大致可分為三種：矩陣測光、中央重點測光和點測光。它們分別是對整個畫面平均測光、對中心部分重點測光，以及單點測光。

　　要用什麼測光模式端看我們拍攝什麼主題，靈活運用是很重要的。矩陣測光是使用在拍攝一群花，比如花圃盛開時使用。如果只是要拍攝一大片花海裡其中的單朵花卉的話，而且我們又把該朵花置於畫面中央的話，就必須選擇中央重點測光較適合。若花朵不在畫面正中央，我們也可以使用中央重點測光後，按著AE-L鎖住曝光值（快門和光圈組合就不會變動），直到我們構圖和對焦完成按下快門。若我們只要強調花朵局部的特寫，就對該局部進行點測光。

Nikon D90，AF-S Micro Nikkor 60mm F2.8ED，ISO400，f5.0，1/400s，中央重點測光，白平衡：自動。

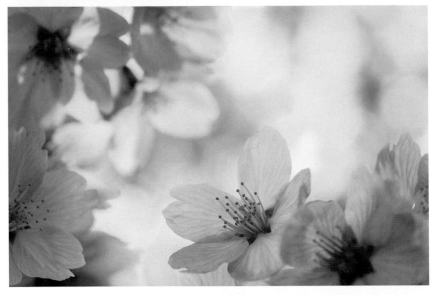

想要表現出整體的明亮的感覺，所以選用矩陣測光。Nikon D80，Ai Af Micro-Nikkor 60mm F2.8，ISO100，f5.0，+0.3EV，1/125s，矩陣測光，白平衡：晴天模式。

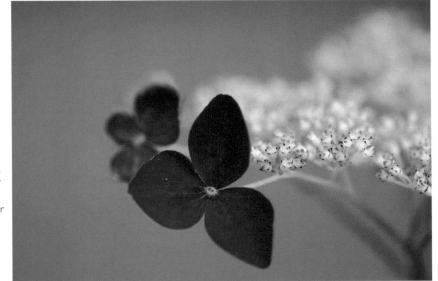

為了讓中央紅花的濃豔顏色得到正確的曝光，所以採用中央重點測光。Nikon D80，AF-S VR Micro-Nikkor ED 105mm F2.8G (IF)，ISO100，f4.0，+0.3EV，1/100s，中央重點測光，白平衡：晴天模式。

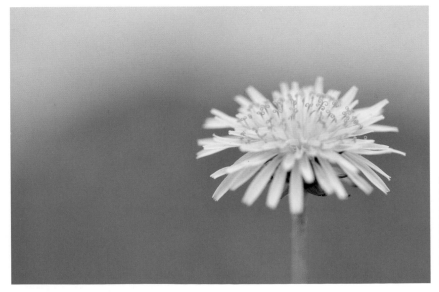

在這個帶著偏暗的深藍色背景中，為了不要讓它干擾相機對黃花的測光，也不是要平衡暗色的背景，所以用點測光直接對黃花測光。Nikon D90，AF-S Micro-Nikkor 60mm F2.8 ED，ISO200，f4.0，+1.0EV，1/500s，點測光，白平衡：手動。

曝光補償

　　因為拍攝微距時，經常同一顏色的花朵會占據畫面的大部分，而會影響相機的測光結果。即使是同樣的光線，根據被拍攝物體的反射率不同就會看起來不同。我們肉眼看到的和相機所認知的不大一樣，比如像白色和明亮的黃色會反射較強的光線，然而相對於像深紅、紫色、黑色等等較不會反射光線的被拍攝物體，我們就必須要進行EV（曝光值）補償了。

　　曝光補償到底是要補多少或減多少才好呢？最簡單的記法就是遇到明亮的主體就要增加EV，遇到暗的主體就要減少EV，慢慢多練習幾次就會愈來愈熟練了。

　　我們以較常拍攝的紅色花朵來示範。以下拍攝對玫瑰花的紅色部位點測光。

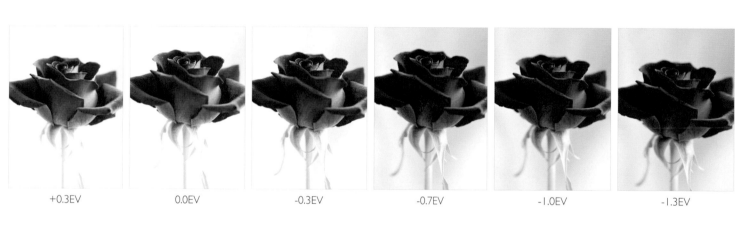

| +0.3EV | 0.0EV | -0.3EV | -0.7EV | -1.0EV | -1.3EV |

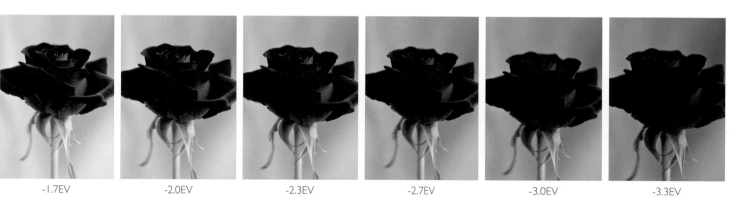

| -1.7EV | -2.0EV | -2.3EV | -2.7EV | -3.0EV | -3.3EV |

　　以上的拍攝中，直到-3.0EV的補償和實際肉眼看到的花朵顏色和亮度很接近。因此在面對不同的顏色時，我們必須做曝光補償，才會得到正確的色彩和明亮度。

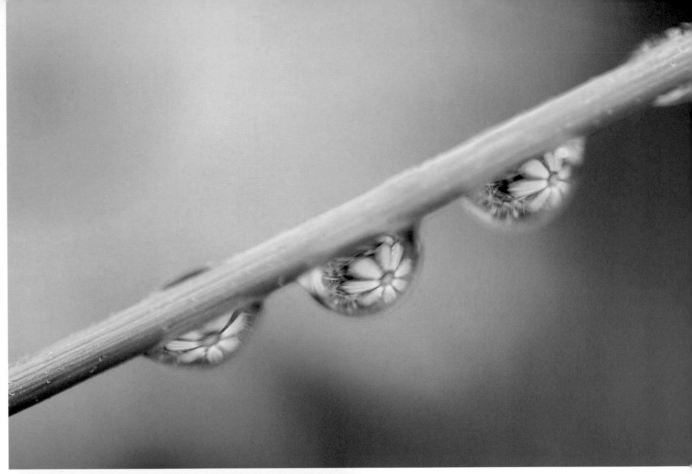

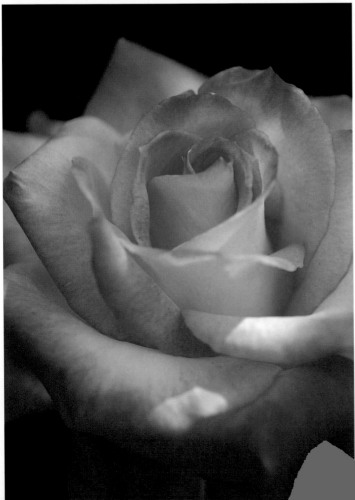

❶Nikon D80，AF-S Mirco-Nikkor 60mm F2.8 ED, ISO200，f5.0，+0.3EV，1/160s，中央重點測光，白平衡：晴天模式。

❷Nikon D80，AF-S Mirco-Nikkor 60mm F2.8 ED, ISO100，f3.3，+1.0EV，1/800s，中央重點測光，白平衡：晴天模式。

❸Nikon D80，AF-S Mirco-Nikkor ED 105mm F2.8G (IF)，ISO400，f6.3，+0.3EV，1/200s，中央重點測光，白平衡：晴天模式。

❹Nikon D300，AF-S Mirco-Nikkor ED 105mm F2.8G (IF)，ISO200，f5.0，+1.7EV，1/1000s，中央重點測光，白平衡：自動。

❺Nikon D60，AF-S Mirco-Nikkor 60mm F2.8 ED, ISO400，f5.0，+1.0EV，1/250s，點測光，白平衡：自動。

❶

❸ ❹

❷ ❺

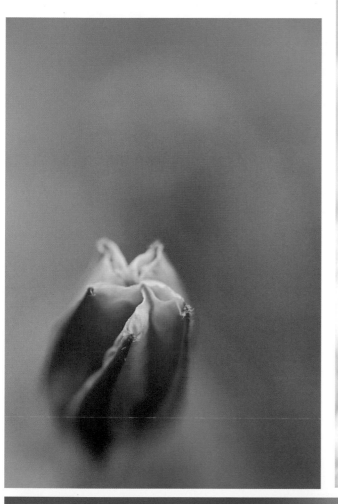
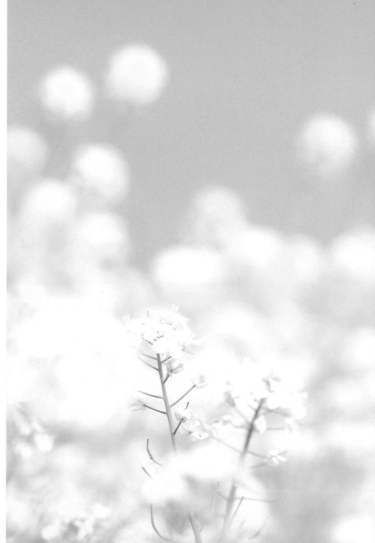
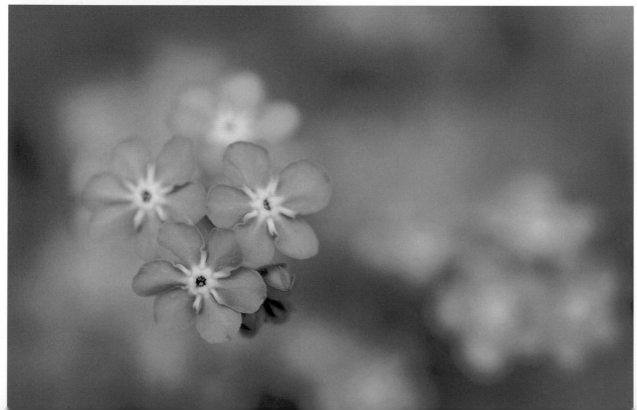

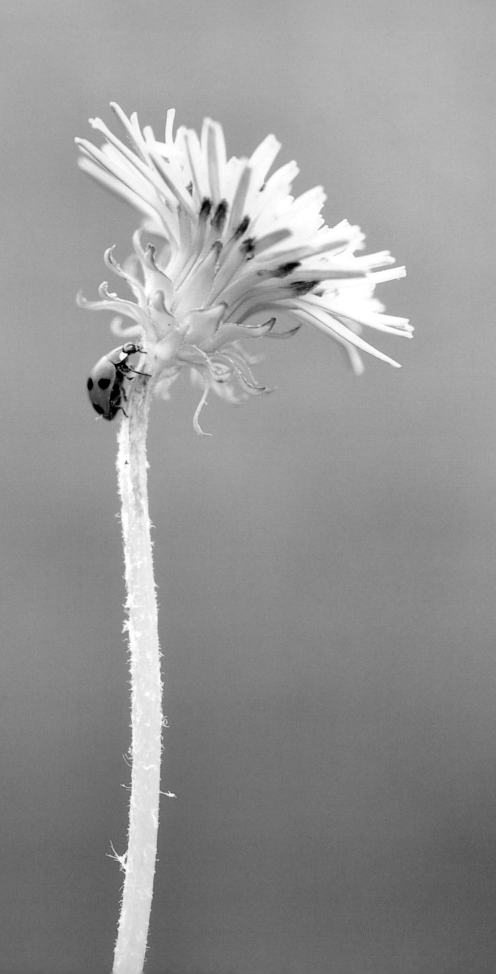

❶Nikon D90，AF-S Mirco-Nikkor 60mm F2.8
ED, ISO100，f3.0，+0.7EV，1/160s，點測
光，白平衡：自動。

❷Nikon D60，AF-S Mirco-Nikkor 60mm F2.8
ED, ISO800，f3.5，+1.0EV，1/1600s，中央重
點測光，白平衡：晴天模式。

❸Nikon D80，AF-S Mirco-Nikkor ED 105mm
F2.8G (IF)，ISO200，f3.5，+0.7EV，1/320s，
中央重點測光，白平衡：晴天模式。

❷

❶

❸

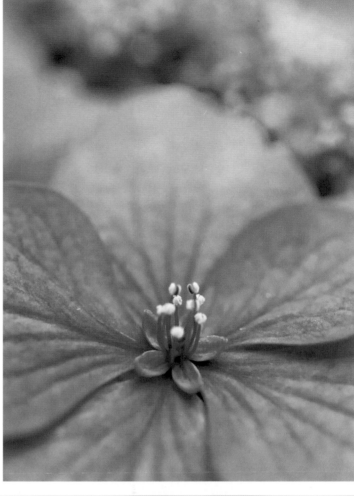

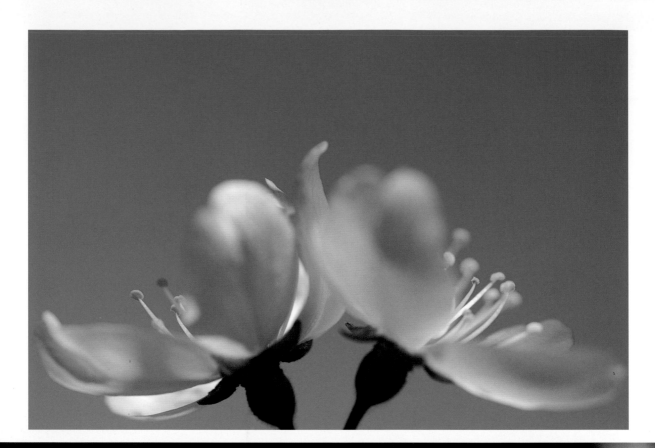
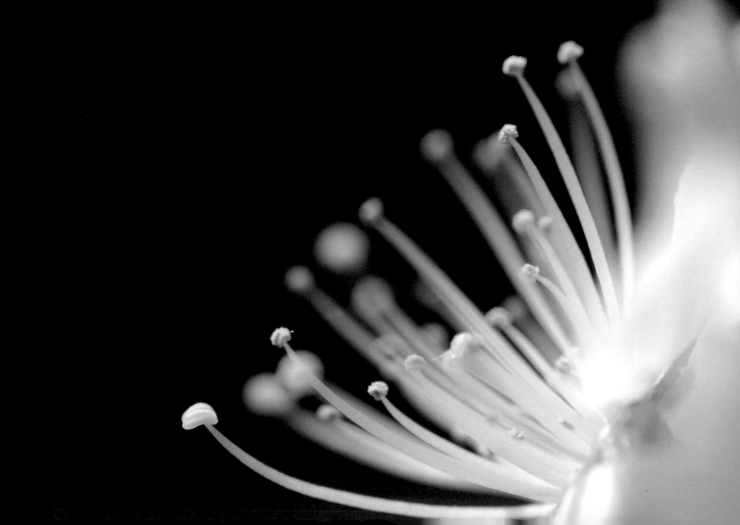

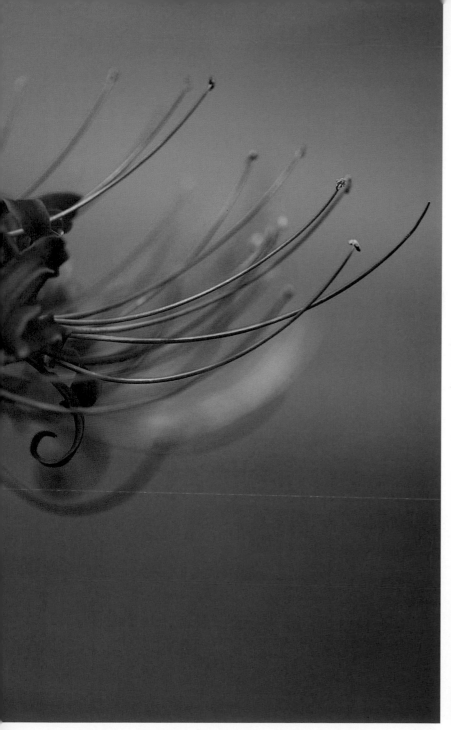

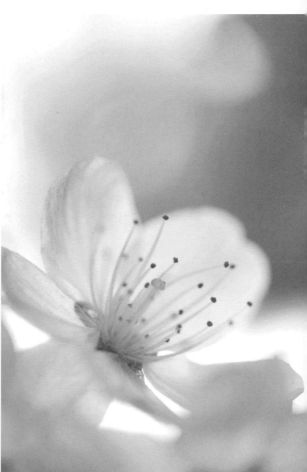

❶Nikon D80，AF-S Mirco-Nikkor 60mm F2.8 ED, ISO100，f5.0，
+0.3EV，1/500s，矩陣測光，白平衡：晴天模式。

❷Nikon D80，AF-S Mirco-Nikkor 60mm F2.8 ED, ISO100，f6.3，
-0.3EV，1/200s，矩陣測光，白平衡：晴天模式。

❸Nikon D80，AF-S Mirco-Nikkor ED 105mm F2.8G (IF)，ISO100，
f3.2，+0.7EV，1/400s，點測光，白平衡：晴天模式。

❹Nikon D300，AF-S Mirco-Nikkor ED 105mm F2.8G (IF)，ISO200，
f3.5，+2.0EV，1/320s，中央重點測光，白平衡：晴天模式。

❶

❸

❹

❷

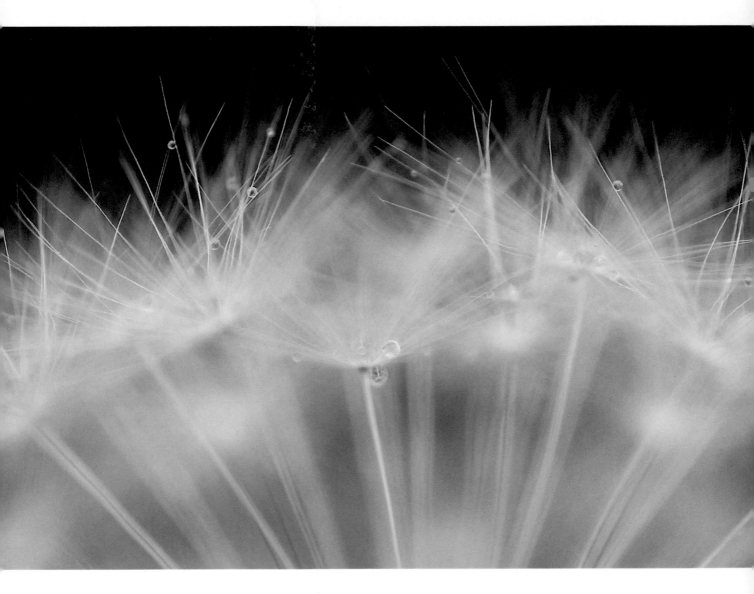

❶Nikon D80，AF-S Mirco-Nikkor 60mm F2.8 ED, ISO500，
f5.0，+0.7EV，1/80s，中央重點測光，白平衡：晴天模式。

❷Nikon D60，AF-S Mirco-Nikkor 60mm F2.8 ED, ISO100，
f3.5，+0.7EV，1/320s，點測光，白平衡：自動。

❸Nikon D300，AF-S Mirco-Nikkor 60mm F2.8 ED, ISO自動，
f5.0，+0.3EV，1/1250s，點測光，白平衡：自動。

❹Nikon D80，AF-S Mirco-Nikkor 60mm F2.8 ED, ISO200，
f4.0，+1.0EV，1/320s，中央重點測光，白平衡：晴天模式。

平凡真是夠了！
到底誰能解救我？耶穌基督或約翰藍儂？

12號公路女孩

米莉安・泰維茲◎著
張琰◎譯
定價 300 元

《十二號公路女孩》

平凡真是夠了！到底誰能拯救我？
耶穌基督或約翰藍儂？

◎榮獲 2004 加拿大「總督文學獎」
◎榮獲 2004 加拿大「吉勒文學獎」決選
◎全球已經售出十四國語文版本

這個夏天，諾蜜還要再失去什麼？

姊姊帶著媽媽整理的行李與祝福走了；媽媽忘了帶護照也在半夜走了。

我問爸爸為何媽沒帶我走？老爸說：因為你還在睡。

青春的苦悶說起來一點也不值錢，何況在信奉門諾教派的保守小鎮「東村」，不能跳舞、不能看肥皂劇、也不能聽搖滾樂。

舅舅說，在他的字典裡，「地獄」就緊接著排在「搖滾樂」後面。

這個夏天，諾蜜即將從高中畢業了，到底，她該和鎮上的年輕人一樣，到「快樂家庭農場」去剁雞頭剁一輩子，還是該努力追求嚮往的自由，哪怕摔得頭破血流？

二十一世紀終於有了經典小說！結合莎岡《日安憂鬱》的優雅敏銳與沙林傑《麥田捕手》的粗獷率直；你會希望這個故事永遠講下去……

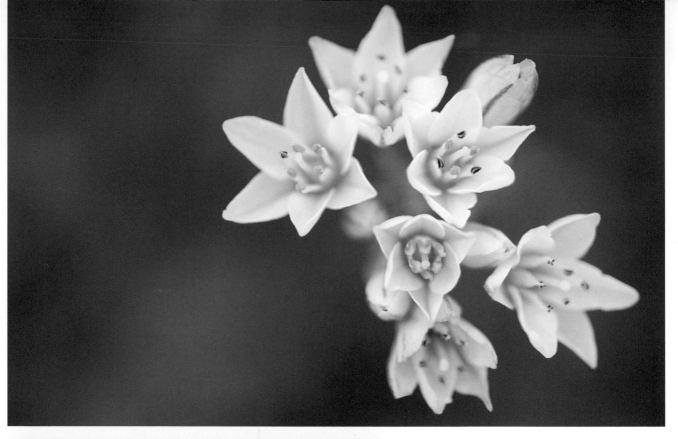

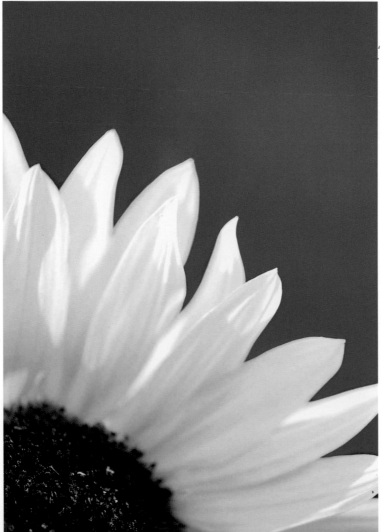

❶Nikon D80，AF-S Mirco-Nikkor 60mm F2.8 ED, ISO320，f3.8，＋1.0EV，1/320s，中央重點測光，白平衡：晴天模式。

❷Nikon D3，AF-S Mirco-Nikkor ED 105mm F2.8G (IF)，ISO200，f3.2，＋0.3EV，1/1250s，矩陣測光，白平衡：自動。

❸Nikon D80，AF-S Mirco-Nikkor 60mm F2.8 ED, ISO100，f4.0，＋0.3EV，1/250s，中央重點測光，白平衡：晴天模式。

❶

❸

❷

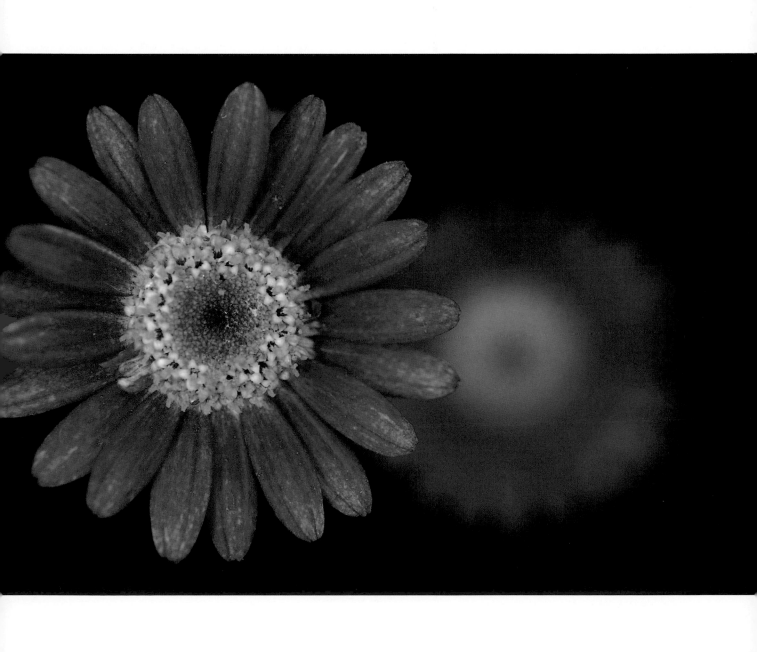

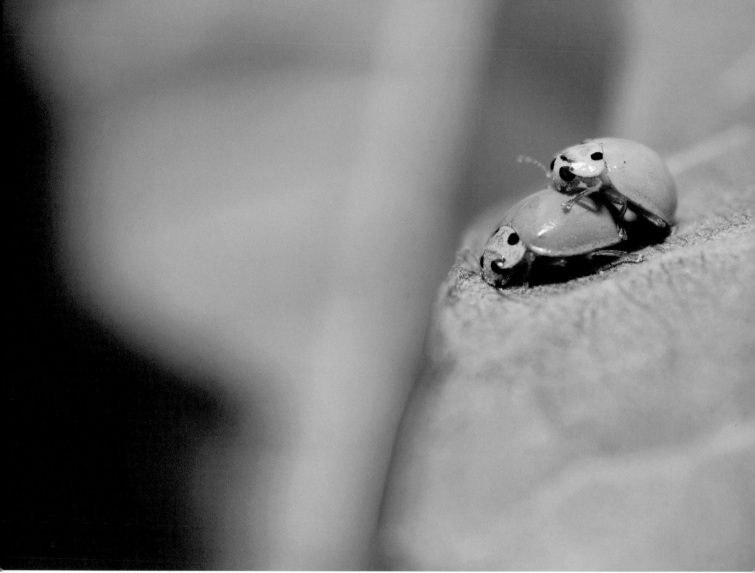

蟲蟲的大千世界

攝影·文／龜毛小爹

Nikon D80，Nikkor AF 60mm F2.8D Micro，f11，1/60s，ISO100，矩陣測光，+1/3EV，SB600閃燈。

　　拍攝蟲蟲世界之所以如此讓筆者著迷，不外乎在每次攝影時，都會看到太多平常不易見到的景象與小昆蟲，牠們的動作、表情、肢體語言，和生活作息，都衝擊了筆者原有的認識與視覺經驗。也因為拍攝蟲蟲世界，筆者從中得到許多知識與體悟，不要小看這些微小生命，觀察牠們會讓你得到許多不一樣的生活感觸喔。

　　由於小蟲和蝴蝶或小花不同，牠體積很小，不易察覺。某一類的蟲蟲一般都會在特定類型的植物中出現，這是筆者長期拍攝下來的經驗。因此，本篇也會稍微介紹幾種小蟲會出現在其上的植物，這樣大家就比較容易發現蟲蟲的身影。

咸豐草

　　這類型植物細分好幾種，而且長相都很相似，遍布全台，幾乎隨處可見，要找蟲只要在它附近多觀察就準沒錯了。筆者每每到一處新地點，必會先尋找這類型植物，把它列為頭號「微觀區」。

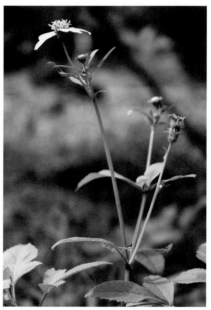

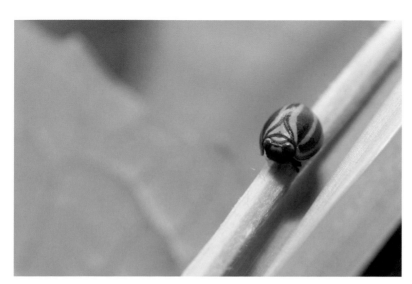

禾本植物

　　六條瓢蟲在開花季節時，經常出現在禾本植物的花穗間；另外，在俗稱牧草、芒草等等禾本植物之中，我們也能輕易發現同翅目蟬類，還有半翅目椿象。

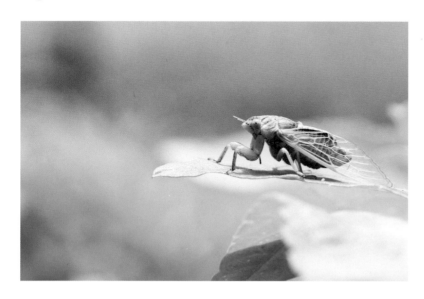

桑樹

　　相信很多讀者一定對桑樹很不陌生吧。這也是台灣常見的植物。除了食菌昆蟲之外，某幾種天牛也是靠它維生。

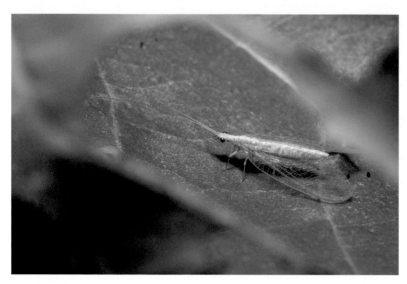

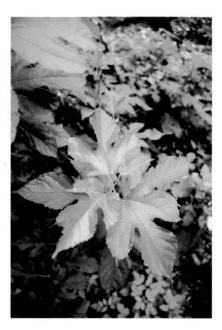

　　各種植物都會伴隨特別蟲種出現，在此無法一一詳盡，就要靠大家平常在戶外活動時多留意身邊的一花一草，相信也會有很多收穫的。

Nikon D80，Nikkor AF 60mm F2.8D Micro，
f16，1/60s，ISO100，矩陣測光，+2/3EV，
SB600閃燈。

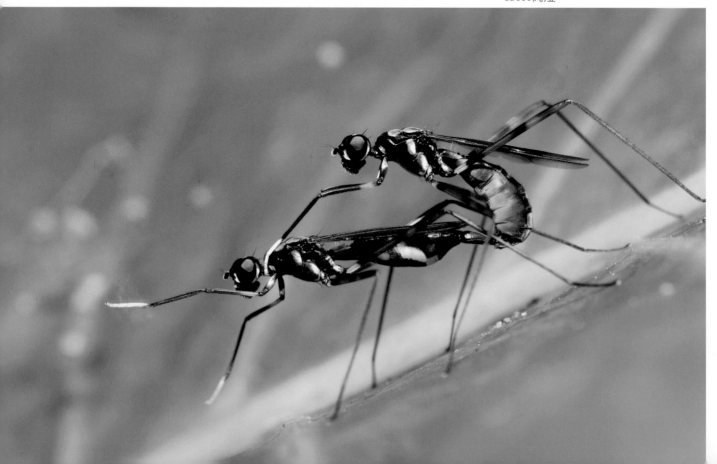

器材準備

　　想要拍攝清晰銳利又明亮的小昆蟲照片，以下的器材幾乎是必不可少的。

鏡頭

　　由於小昆蟲行動速度適中，我們可以相當靠近牠們，所以筆者使用60mm焦段的鏡頭拍攝。

鏡頭

閃光燈

　　有些小蟲會在葉片的陰影下，筆者為了拍到明亮清晰的影像，都會使用閃光燈補光。

閃光燈

柔光罩

　　柔光罩能柔化因閃燈打在蟲子身上而產生的陰影，使影像更加自然；此外，柔光罩亦會擴散閃光的強硬光線，使得照片整體的亮度較均勻。

柔光罩

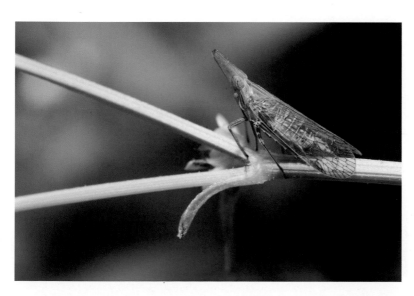

◀使用閃光燈可以兼顧背景和主體的亮度，加上柔光罩，打在主體上的光線也不會太生硬。

▼若沒使用閃燈拍攝，主體和背景的亮度不均。

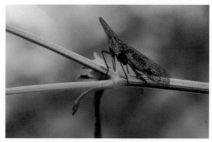

　　一般來說，拍微距生態遇到最大的瓶頸之一莫過於難精準對焦，礙於1：1最大放大率拍攝時，雖然已縮光圈但景深還是相當短淺。或許有人會建議帶隻腳架輔助，在此筆者並不排斥這方法，但也不鼓勵，原因在於昆蟲敏銳度相當高，多了隻腳架，想要接近小蟲只能說難上加難。因此，在沒有腳架的高機動性下，我們就必須依賴相機本身的設定，拍到清晰又不會晃動的照片。

構圖

有架構的構圖能讓攝影作品更加活潑不顯呆板，微距生態攝影亦是如此。不過話說回來，生態攝影面對的全是無法溝通的對象，所以有些時候為了搶拍得來不易的畫面，構圖法則真的是要隨機應變。再者，昆蟲體態大多屬於狹長形，直幅會擠壓到昆蟲主體表現，為了讓畫面更加協調，建議以橫幅為主要拍攝模式。

筆者拍攝昆蟲所用到的構圖法則，幾乎都是以井字法為基本架構。

井字構圖法

構圖方式將景框長寬各切成三等分，四個交叉點就是黃金切割點，主體放在這四個位置或井字線上，畫面看起來就較有輕重感。

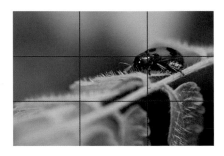

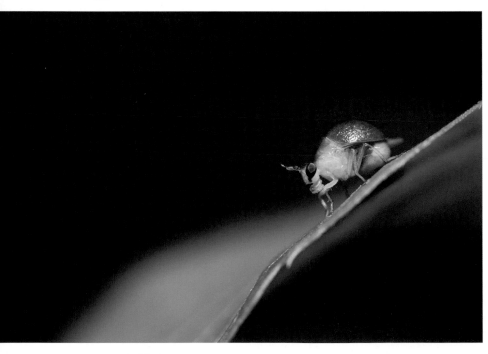

◀Nikon D80，Nikkor AF 60mm F2.8D Micro，f10，1/60s，ISO100，矩陣測光，+1/3EV，SB600閃燈。

正中央構圖法

這種構圖是最基本但也是最呆板的一種，因為主體就在正中間，整個畫面顯得缺少延伸感。不過有些時候為了凸顯主題，這一類構圖法則卻是直接震撼人心的表現方式。

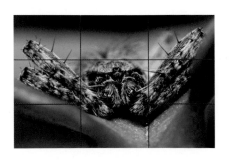

相機設定

　　由於小蟲子體積小，往往我們都會靠得很近拍攝，在相機的設定上主要要考量景深以及安全快門的問題。

使用矩陣測光

為了使小蟲和背景都能清晰，因此筆者使用矩陣測光，再輔以閃燈補光即可。

光圈設定

因為微距攝影時，合焦範圍極淺，為了讓小蟲能整隻都清晰，建議光圈可以盡可能縮小。一般設定在F16至F22即可。

快門

由於筆者多使用光圈先決的A模式拍攝，所以只要快門達到不易手晃的程度即可。或是用手動模式設定好光圈和快門時間，再靠閃燈補光即可。

閃燈設定

筆者主要使用閃光燈的TTL模式，再搭配柔光罩就能達到很好的效果了。

對焦方式

筆者建議全程使用手動對焦，靠身體前後移動來合焦。使用自動對焦時有些鏡頭會前後伸縮，加上對焦時的馬達聲很容易驚動昆蟲。對焦時宜對準眼睛，才能抓住牠的神韻。

▲ 在拍攝微距時，使用手動對焦反而更方便。

◀對焦在昆蟲的眼睛上，更能捕捉到他們的特色。

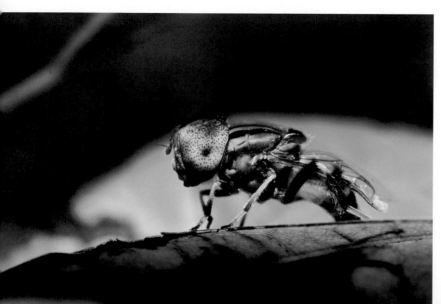

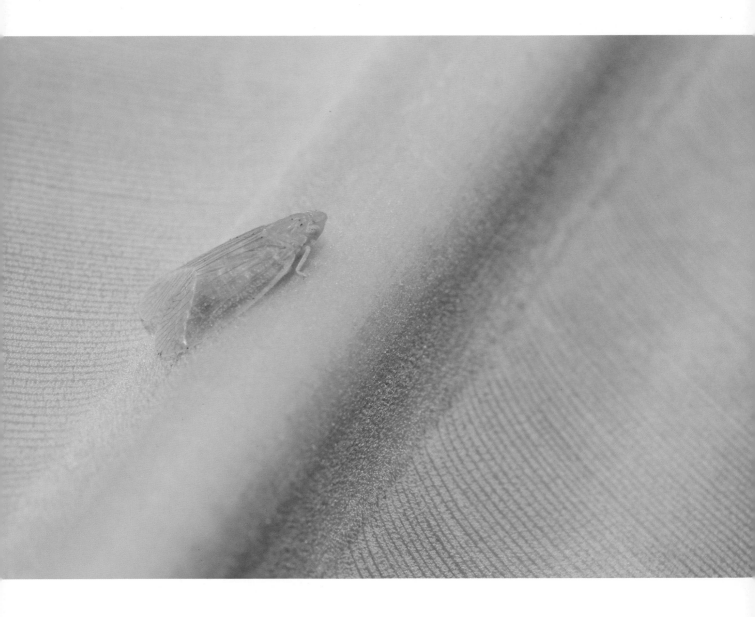

❶Nikon D80，Nikkor AF 60mm F2.8D Micro，f22，
1/60s，ISO125，矩陣測光，SB600閃燈。

❷Nikon D80，Nikkor AF 60mm F2.8D Micro，f20，
1/60s，ISO160，矩陣測光，SB600閃燈。

❸Nikon D80，Nikkor AF 60mm F2.8D Micro，f14，
1/60s，ISO100，矩陣測光，+1/3EV，SB600閃燈。

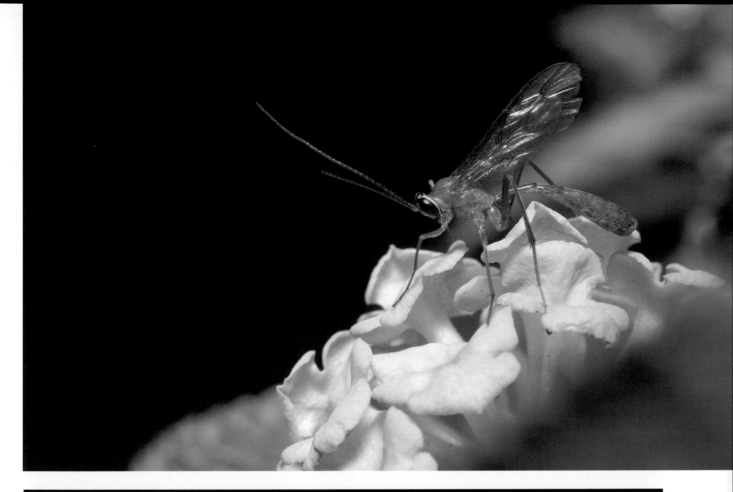
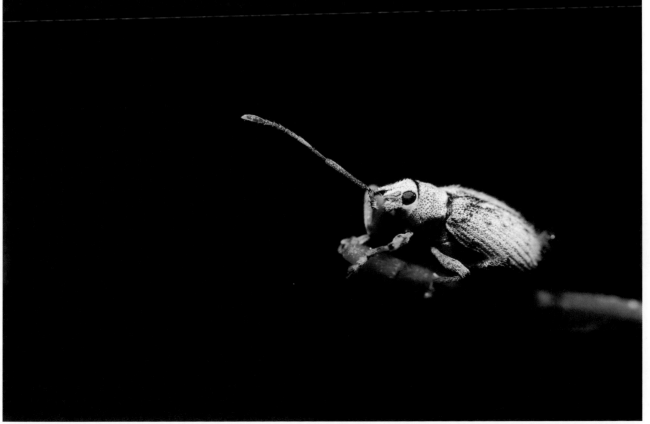

經驗分享

手持拍攝昆蟲成功要訣

　　筆者說過，有些小昆蟲的移動很快，若使用腳架拍攝將會很麻煩；然而單純手持又擔心晃動。根據筆者的拍攝經驗，可以提供一些方式供大家參考。

‧雙手夾緊法

　　顧名思義，即是雙手夾緊，把重心放於胸口前，一張一張慢慢拍，多拍幾張，也比較容易拍到準焦和不晃動的照片。

雙手夾緊法

‧托葉固定法

　　將鏡頭靠在昆蟲所在的同一葉面上，用左手由葉片下方托住，如果因為手持不穩些微上下晃動，由於鏡頭與昆蟲同在葉面上，所以相對位置不會差太遠，可以降低晃動的影響。

托葉固定法

‧靠山法

　　利用地形地物就近取支撐點，增加手持穩定性，讓鏡頭靠住支撐點拍攝就不怕手震了。

靠山法

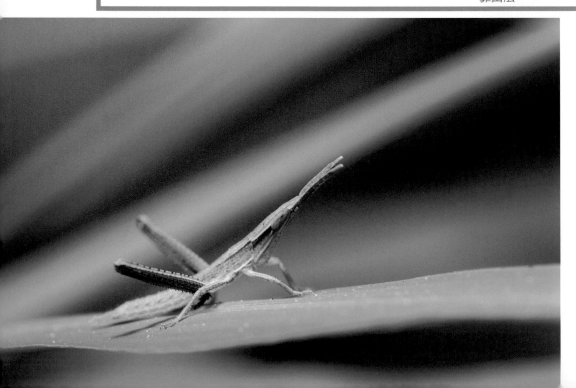

NikonD80，Nikkor AF 60mm F2.8D Micro，f22，1/60s，ISO100，矩陣測光，+1/3EV，SB600閃燈。

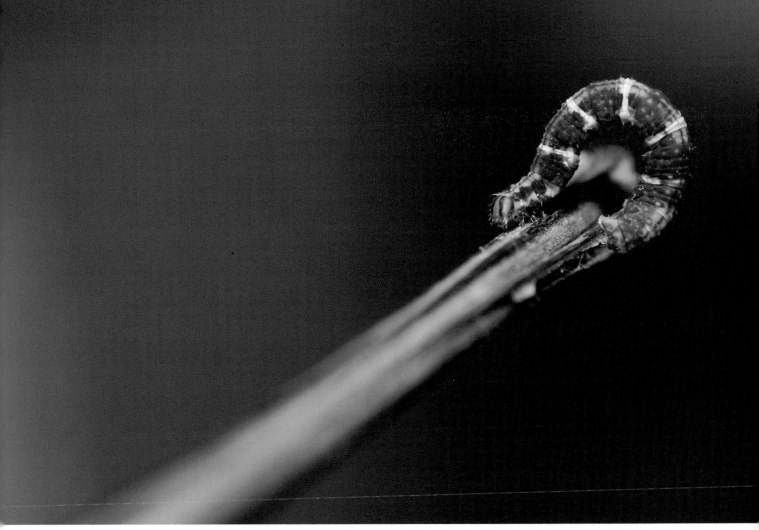

▲Nikon D80，Nikkor AF
60mm F2.8D Micro，f13，
1/60s，ISO200，矩陣測光，
SB600閃燈。

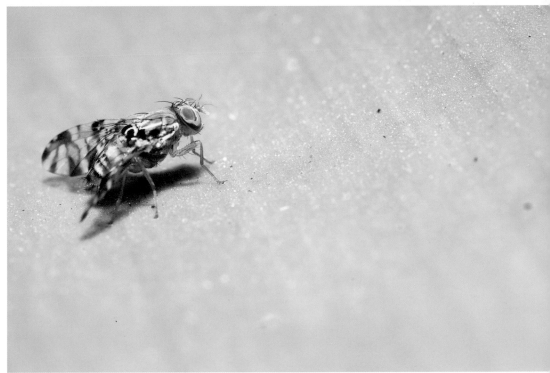

Nikon D80，Nikkor AF 60mm
F2.8D Micro，f22，1/60s，
ISO125，矩陣測光，SB600
閃燈。

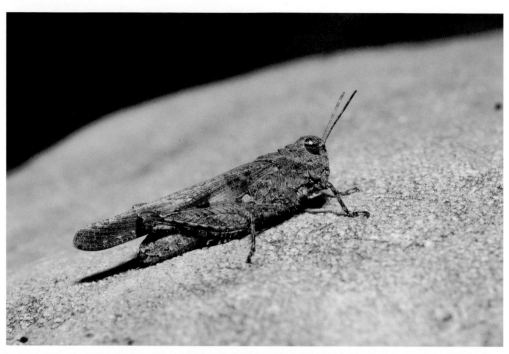

Nikon D80，Nikkor AF 60mm
F2.8D Micro，f22，1/60s，
ISO200，矩陣測光，-1/3EV，
SB600閃燈。

▼Nikon D80，Nikkor AF
60mm F2.8D Micro，f10，
1/200s，ISO200，矩陣測光。

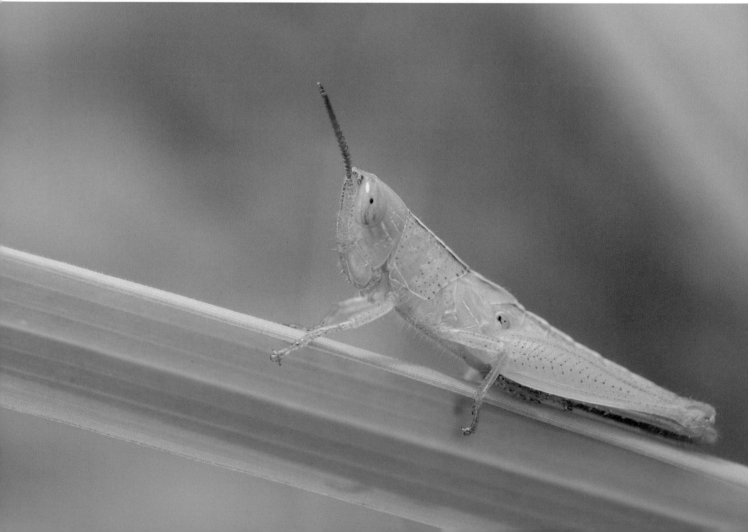

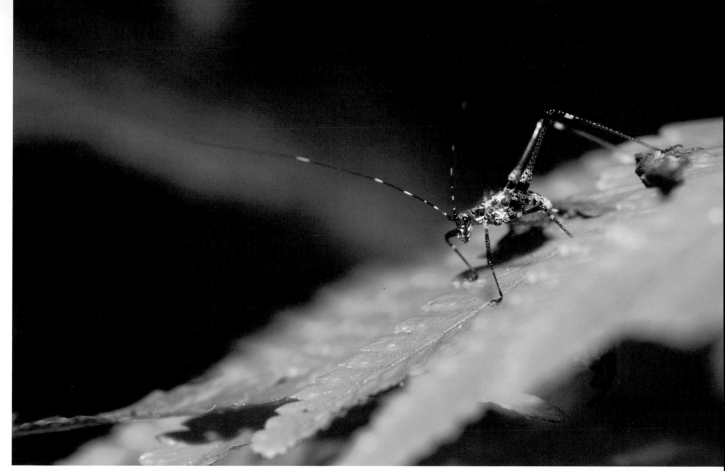

Nikon D80，Nikkor AF 60mm F2.8D Micro，f8，1/60s，ISO100，矩陣測光，SB600閃燈。

Nikon D80，Nikkor AF 60mm F2.8D Micro，f13，1/60s，ISO100，矩陣測光，-1/3EV，SB600閃燈。

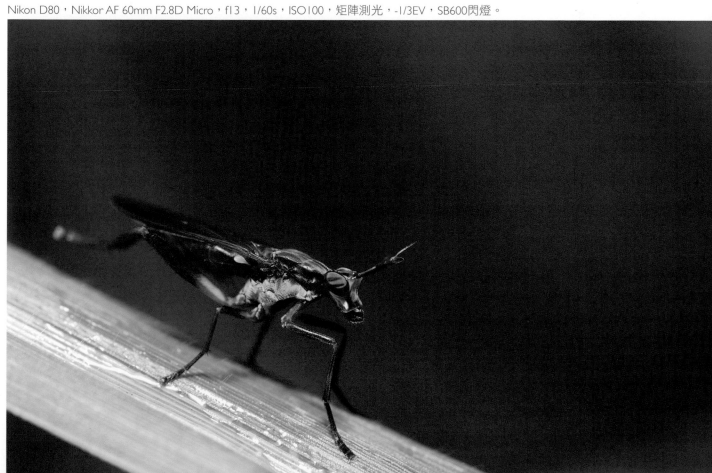

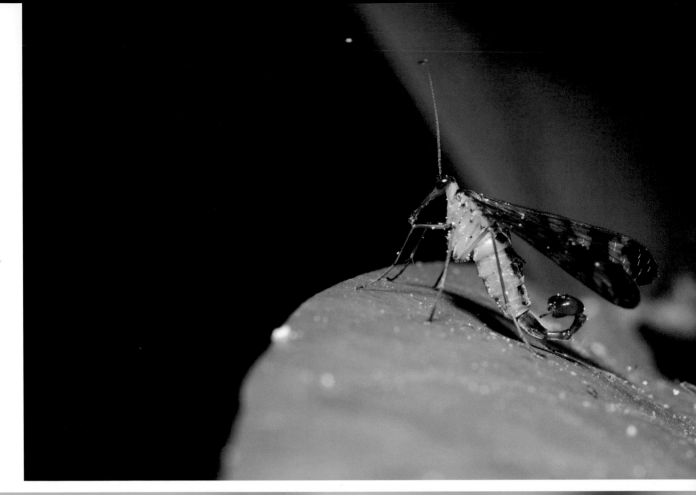
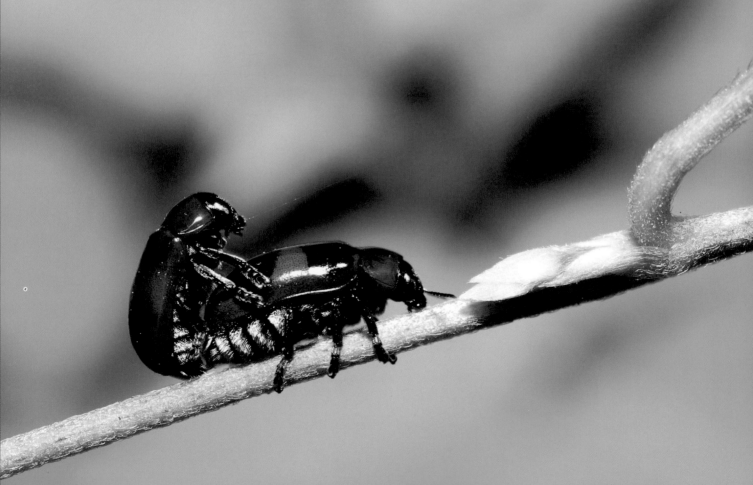

❶Nikon D80，Nikkor AF 60mm F2.8D Micro，
f20，1/60s，ISO200，矩陣測光，SB600閃燈。

❷Nikon D80，Nikkor AF 60mm F2.8D Micro，
f20，1/60s，ISO320，矩陣測光，+1/3EV，
SB600閃燈。

❸Nikon D80，Nikkor AF 60mm F2.8D Micro，
f13，1/60s，ISO200，矩陣測光，SB600閃燈。

❹Nikon D80，Nikkor AF 60mm F2.8D Micro，
f16，1/60s，ISO200，矩陣測光，+1/3EV，
SB600閃燈。

❶　　　　❸

❷　　　　❹

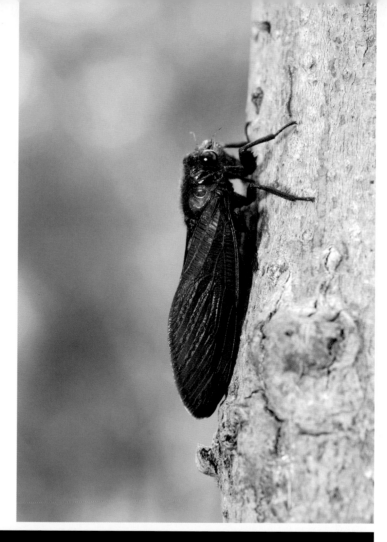

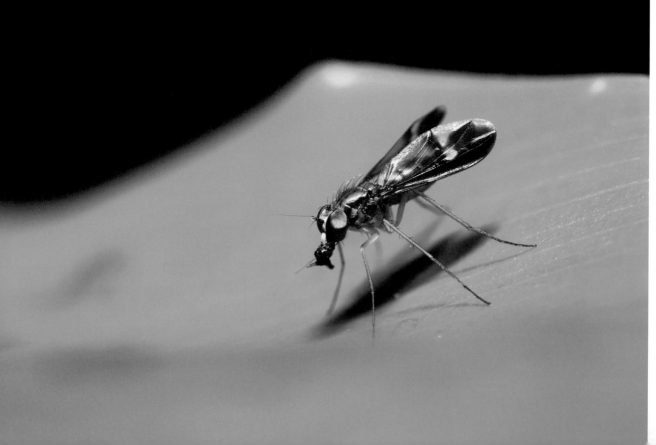

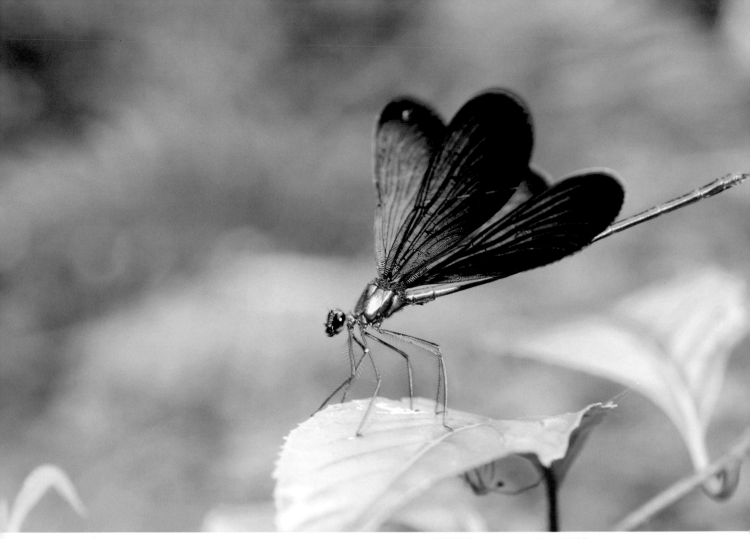

Nikon D80，Nikkor AF 60mm F2.8D Micro，f6.3，1/60s，ISO160，矩陣測光，＋1/3EV，SB600閃燈。

Nikon D80，Nikkor AF 60mm F2.8D Micro，f20，1/60s，ISO100，矩陣測光，SB600閃燈。

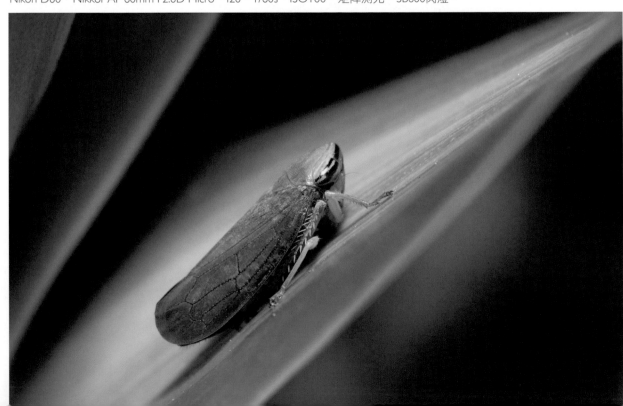

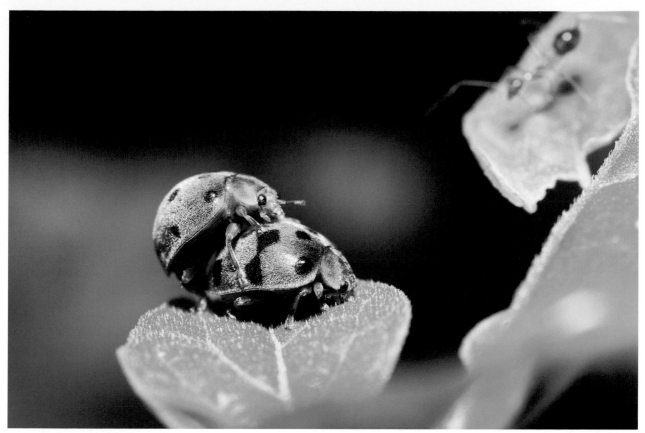

Nikon D80，Nikkor AF 60mm F2.8D Micro，f20，1/60s，ISO160，矩陣測光，+2/3EV，SB600閃燈。

Nikon D80，Nikkor AF 60mm F2.8D Micro，f18，1/60s，ISO200，矩陣測光，+2/3EV，SB600閃燈。

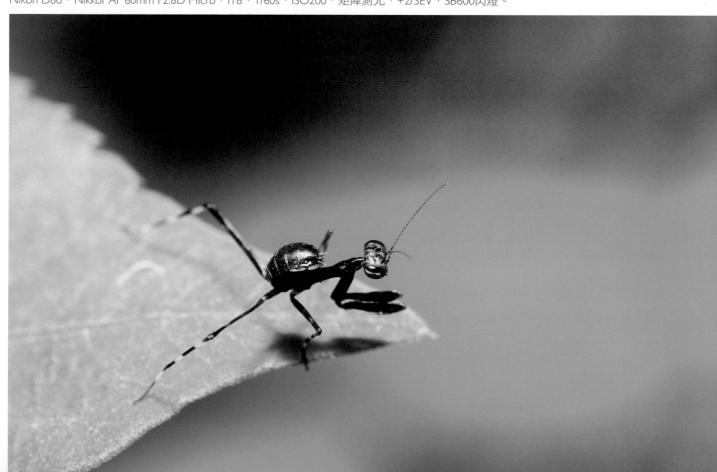

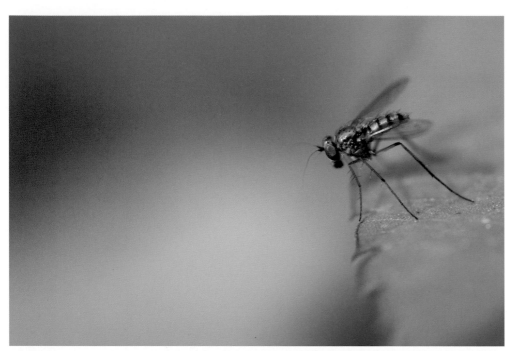

Nikon D80，Nikkor AF 60mm
F2.8D Micro，f7.1，1/320s，
ISO125，矩陣測光。

▼Nikon D80，Nikkor AF
60mm F2.8D Micro，f13，
1/60s，ISO100，矩陣測光，
SB600閃燈。

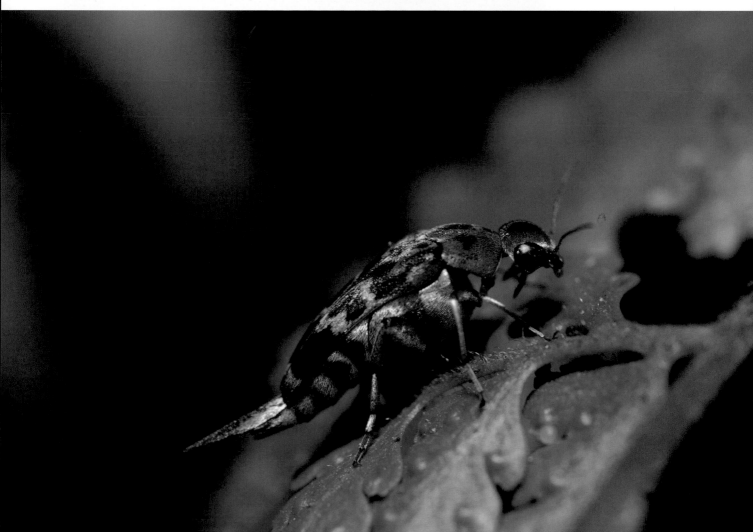

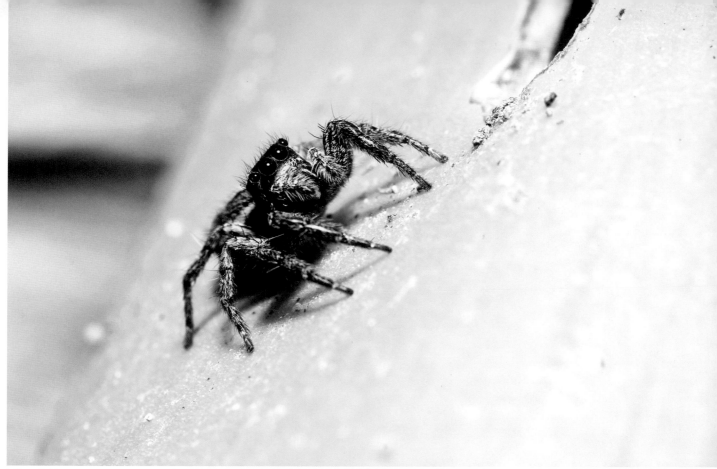

Nikon D80，Nikkor AF 60mm F2.8D Micro，f22，1/60s，ISO125，矩陣測光，SB600閃燈。

Nikon D80，Nikkor AF 60mm F2.8D Micro，f10，1/60s，ISO100，矩陣測光，+1/3EV，SB600閃燈。

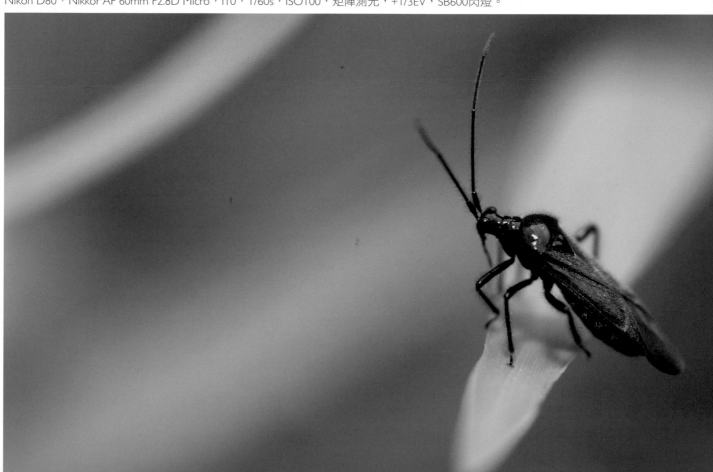

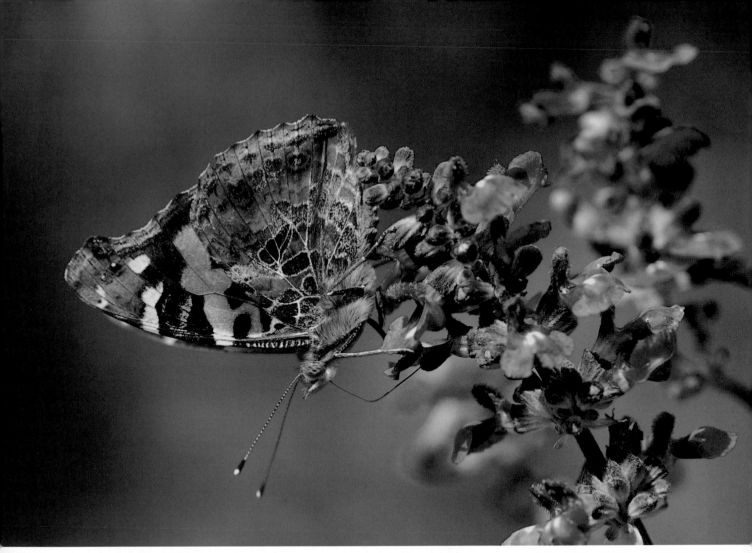

Nikon D50，Nikkor AF 105mm F2.8D Micro，f4.5，1/400s，自動ISO，矩陣測光，-1/3EV。

五顏六色的花蝴蝶

攝影・文／紅麵線

　　台灣蝶種極豐富，是台灣極寶貴的天然資源。即使我們平日在公園或郊外出遊，都可以見到各種各樣的蝴蝶。可以說，除了冬天外，台灣每一季都有特定蝶種的蹤影。舉例來說，每年三月底的春天，木生鳳蝶、升天鳳蝶、黃領蛺蝶、斑鳳蝶、黃星鳳蝶五種知名蝶種即開始在花草間穿梭，為春季帶來美麗的點綴。而在進入夏季的五至六月時，大紫蛺蝶、綠蛺蝶、雄紅三線蝶也開始出動了；接近秋季時，七至九月則有曙鳳蝶等等，這些都算是各個季節最具代表性的蝴蝶種類。

　　雖然我們並不是要教大家認識蝶種，但最常見的五科，還是跟大家介紹一下，若大家想更進一步認識，可以再另外參考更詳細的書籍。

台灣常見蝴蝶

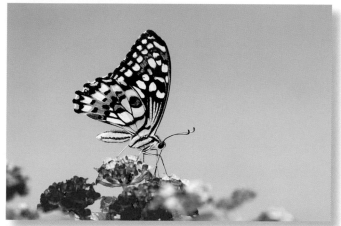

鳳蝶科

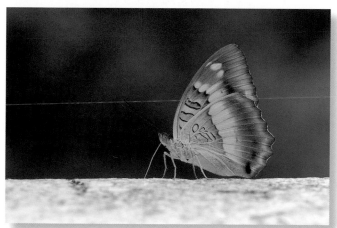

蛺蝶科

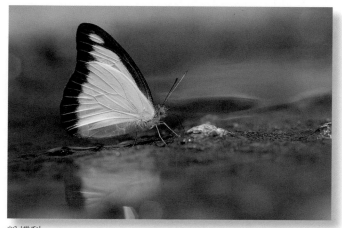

粉蝶科

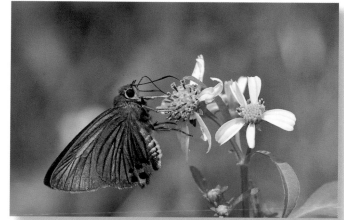

弄蝶科

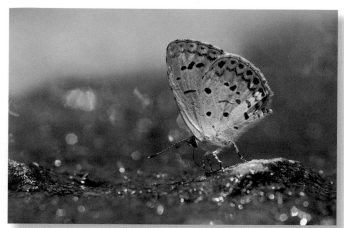

小灰蝶科

行前準備

　　雖然蝴蝶處處可見，但若要節省時間和提高成功率，我們還是需要做一些準備的。

天氣

　　大多數的蝴蝶都喜歡在有陽光的時候出來覓食。此外，連續多日下雨後放晴的第一天，因為為了躲雨而餓了好幾天，也會有許多蝴蝶會出來覓食，這時候的蝴蝶只顧著填飽肚子，比較不怕人，可以更接近牠們拍攝。

服裝

　　若是專門出門拍蝴蝶，有迷彩服最佳。其次是淡色系的服裝。我們應避免穿著鮮豔的衣服（如紅色），極易引起蝴蝶的注意。拍攝時動作也應該儘量放慢和放小。

網路資訊

　　我們可以參考以下各網站的資訊，了解蝴蝶的生態和習性，並看看當季有何種蝴蝶出現。

臺灣蝴蝶保育學會：http://www.butterfly.org.tw/home.php

六足王國：http://freebsd.tspes.tpc.edu.tw/%7Eafu/

蝶迷CLUB：http://www.vel.cc/

自然攝影中心：http://nc.kl.edu.tw/

拍蝶地點

　　雖然全台各地都會見到蝴蝶，但有些地點蝶種較多，蝶的數量也多，一次可以拍到較多理想的照片。

北台灣：台北市立植物園、新店安坑牛伯伯蝴蝶園、坪林九芎根馬纓丹樂園、烏來、陽明山。

中台灣：埔里、彩蝶瀑布、大坑風景區。

南台灣：高雄六龜鄉善平、高雄茂林、墾丁社頂公園。

　　此外，北橫、中橫和南橫這三條橫貫公路也是拍攝蝴蝶不錯的地點。

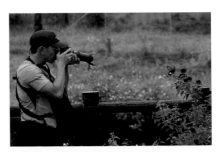

▲ 植物坪林九芎根馬纓丹樂園。

器材準備

由於蝴蝶較易受驚嚇，比較不易接近，因此鏡頭的選擇即是很重要的一門功課。

鏡頭

拍攝蝴蝶建議使用微距鏡。初學者可以使用100mm左右焦段的微距定焦鏡。等有了更多的拍攝經驗後，而且有興趣再挑戰更多蝶種的話，可以選購150mm、180mm，甚至300mm等專門拍攝中大型且比較敏感的蝴蝶的鏡頭。

有些變焦鏡也有微距的效果，但以畫質來說，還是定焦微距鏡的較好。

閃光燈

除了順光拍攝外，使用閃光燈補光會讓蝴蝶的細節更豐富，尤其是黑色的蝴蝶，若不補光就會拍出一團黑的蝴蝶。

反光板

在逆光或反差稍大的情形下，若沒有閃燈或不想使用閃燈，我們也可用反光板補光。由於反光板以反射自然光照亮主體，所以拍出來的顏色也會比閃光燈補光的自然。此時亦可搭配單腳架使用。

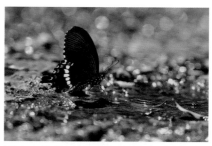

逆光下比較不好拍攝，但卻能表現光影的美感。若是拍攝黑色蝴蝶，可用閃燈補光，才能表現黑色細節。

在逆光的條件下背景曝光正確，由於沒有補光，蝶體就過暗了。

經驗分享

DIY微距專用小型反光板

由於蝴蝶體積不大，我們也可以DIY一片較小易攜帶的反光板。

材料：
A4一半大小的厚紙板
廚房用錫箔紙

把錫箔紙貼在厚紙板上，就是一張好用的小型反光板了。

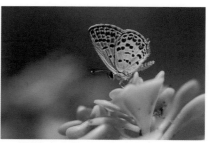

使用反光板補光，配合單腳架，可以拍出穩定度高、畫質好的美麗畫面。

春天的五寶

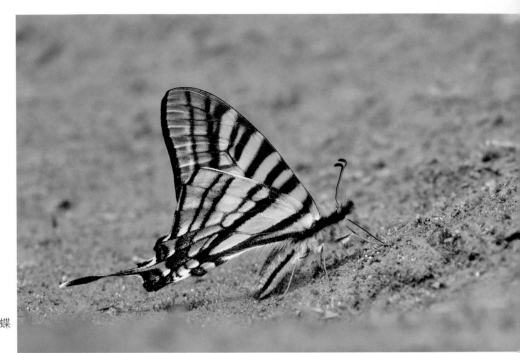

升天鳳蝶

斑鳳蝶

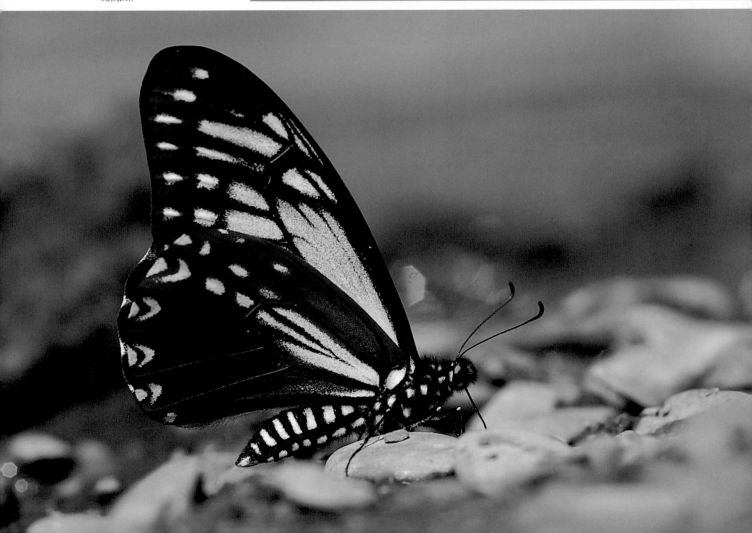

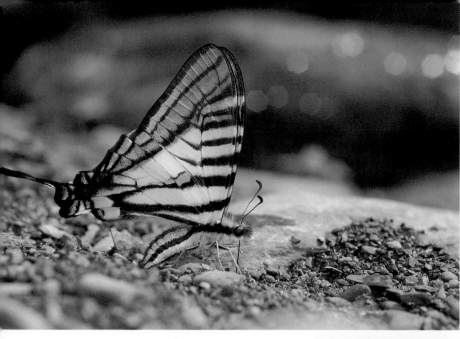

木生鳳蝶

黃星鳳蝶

黃領蛺蝶

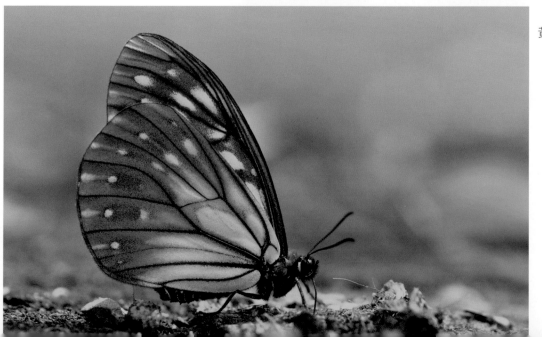

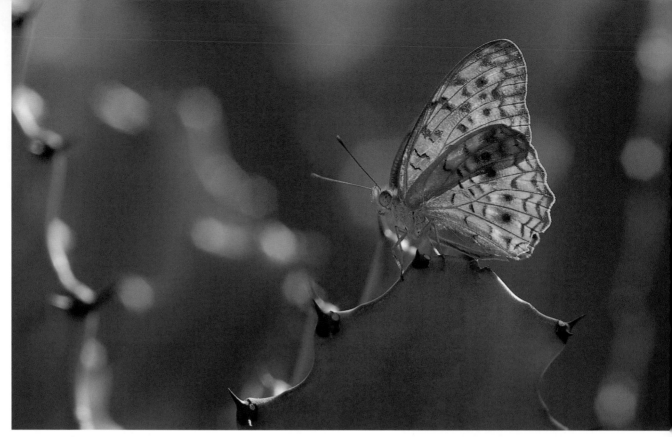

構圖和合焦範圍

　　由於蝴蝶最吸引人目光的不外乎牠那艷麗的翅膀，所以一般而言，如何取景會比如何構圖更重要，可以說，使用井字構圖法，讓主體擺在井字交叉點上，就可以拍出令人滿意的構圖了。若把蝴蝶放在照片的正中央，則顯得有些呆板。

　　翅膀是蝴蝶最美麗的部分，因此我們必須將它拍得清晰。由於微距攝影時，我們一方面會較靠近主體，一方面長焦鏡頭的景深範圍較淺，因此很容易拍出只有局部而非全部翅膀清晰的照片。所以相機最好正對蝴蝶的側面。

Nikon D50，Nikkor AF 105mm F2.8D Micro，f6.3，1/400s，自動ISO，矩陣測光，-1/3EV，SB800閃燈。

大部分情況下使用井字構圖法就可以了。

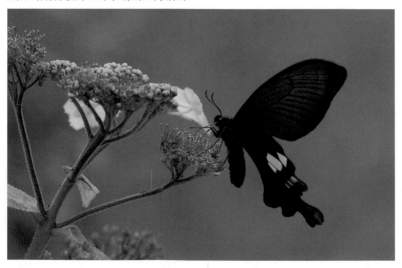

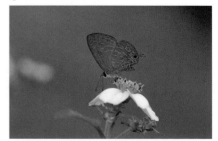

把蝴蝶擺在畫面中央則顯得了無生氣。

◀換個取景角度，就能拍到整面翅膀，且都在合焦範圍內，故影像清晰。
Nikon D50，Nikkor AF-S 300mm F4D Micro，f5.0，1/500s，自動ISO，中央重點測光，SB800閃燈。

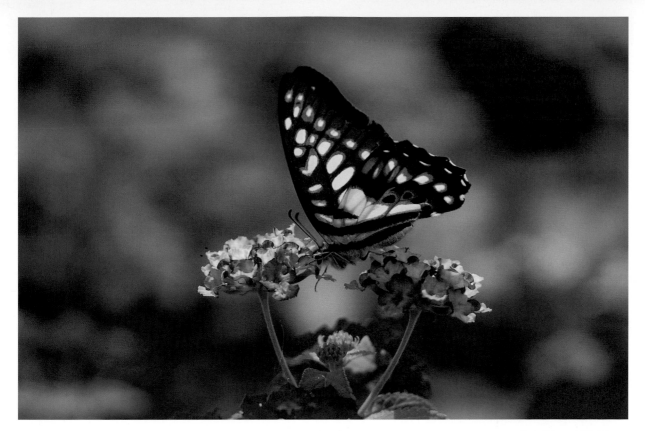

背景

　　背景是拍攝微距照片時極為重要的一個因素。背景太雜亂，會
干擾我們欣賞照片的樂趣，甚至破壞一張照片的美感。太單純沒
色彩變化的背景，也會使照片顯得有些單調。

　　所以，為了要襯托出蝴蝶多彩多姿的美麗，我們除了選擇適當
色彩的背景搭配蝴蝶外，也能選擇單純、但不至於單調的背景。
例如在花叢的最頂點，背景往往會比較單純，不會受到枝葉的干
擾。

Nikon D50，Nikkor AF-S 300mm F4D Micro，
f4.4，1/800s，自動ISO，矩陣測光，
+1/3EV，。

背景太雜亂，加上色調和蝴蝶的翅膀相
近，干擾了我們的視覺。

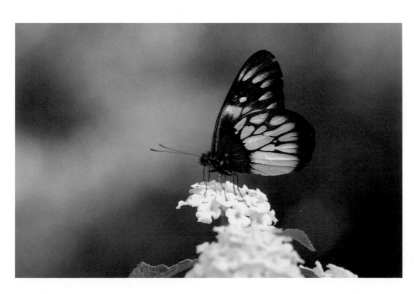

花叢的最頂點往往背景較單純，等蝴蝶
訪花時再拍攝。

如果我們將蝴蝶拍得太大，相應地背景的比例就變少了，畫面會有些壓迫感，這也是要留意的。

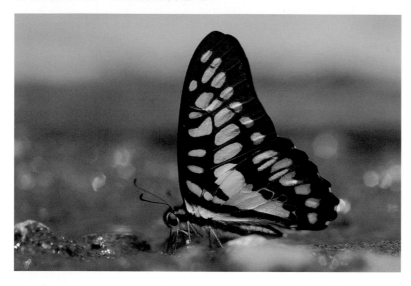

NikonD50，Nikkor AF 105mm F2.8D Micro，
f8.0，1/500s，自動ISO，矩陣測光，
-2/3EV，SB800閃燈。

經驗分享

蝴蝶停在地面吸水時怎麼拍？

有時蝴蝶會停在地面吸水，除了使用垂直觀景器取景拍攝外，我們也可以直接趴在地面拍攝，這樣更具機動性。

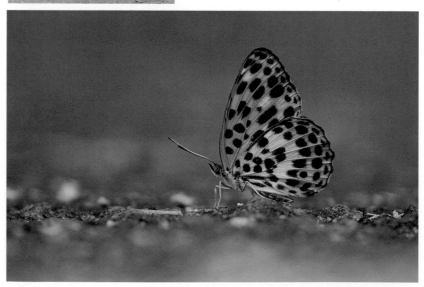

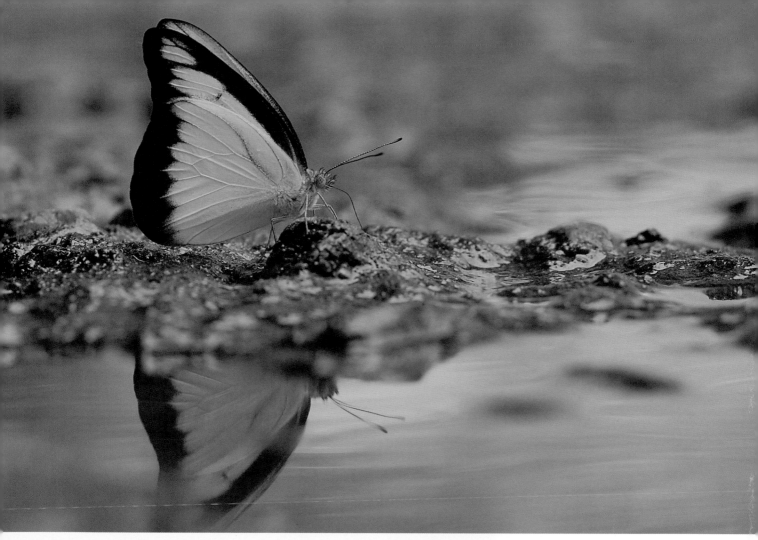

蝴蝶在吸水時也可試著拍到
牠的倒影,讓整個畫面增添
美感和可看性。
Nikon D50,Nikkor AF 105mm
F2.8D Micro,f5.6,1/250s,
自動ISO,矩陣測光。

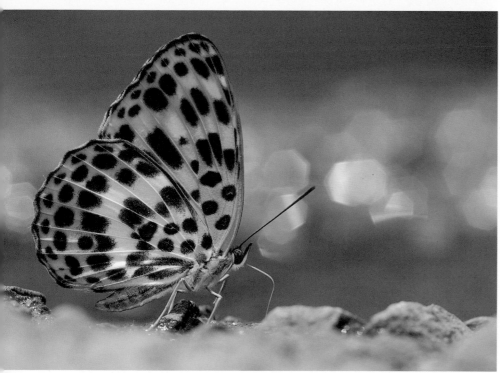

◀拍攝蝴蝶吸水時亦可充分
利用水上光點做背景。
Nikon D50,Nikkor AF 105mm
F2.8D Micro,f8.0,1/320s,
自動ISO,矩陣測光,SB800
閃燈。

相機設定

　　蝴蝶的動作很靈活，所以我們在拍攝時經常需要變化相機的設定。除了熟讀說明書掌握最基本的設定方式外，我們也可以依以下幾個主要項目來設定相機。

ISO自動

　　蝴蝶翅膀拍動的速度很快，往往我們需要較短的快門時間，因此建議大家可以將ISO設定為自動，這樣我們就能專心顧好光圈和快門，讓相機依場景明暗程度自行決定ISO值。

使用矩陣測光

　　由於我們希望能同時拍到明亮的蝴蝶和背景，順光拍攝時矩陣測光是最方便的。

　　若是遇到接近白色的小灰蝶，或主體和背景反差較大時，我們可以使用點測光，並適當增加或調降EV，使主體獲得較精確曝光。

遇到主體和背景反差較大時也可以使用點測光。

光圈設定

　　拍攝一些吸水或靜止不動的蝴蝶時，通常我們會使用光圈先決A模式來拍。這時我們只要考量景深的問題就可以了。為了讓整隻蝶都清晰，我們可以把光圈定在F6.3以上，若光源充足，甚至可以將光圈調到F8。

　　焦段較長的鏡頭，比如180mm，光圈至少要調到F8以上，才會獲得足夠的景深。另外，想把蝶拍得愈大，意味著我們得更靠近牠，或得用更長的焦段，這時景深就會非常淺，我們的光圈就要調得愈小，才能取得足夠的景深，或是稍微後退一點來拍攝。

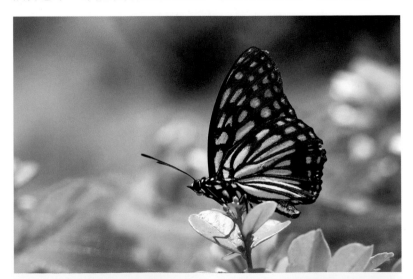

較長的焦段，必須縮光圈讓景深加深。
Nikon D50，Nikkor AF-S 300mm F4D，f8，
1/500s，自動ISO，矩陣測光，-1/3EV，
SB800閃燈。

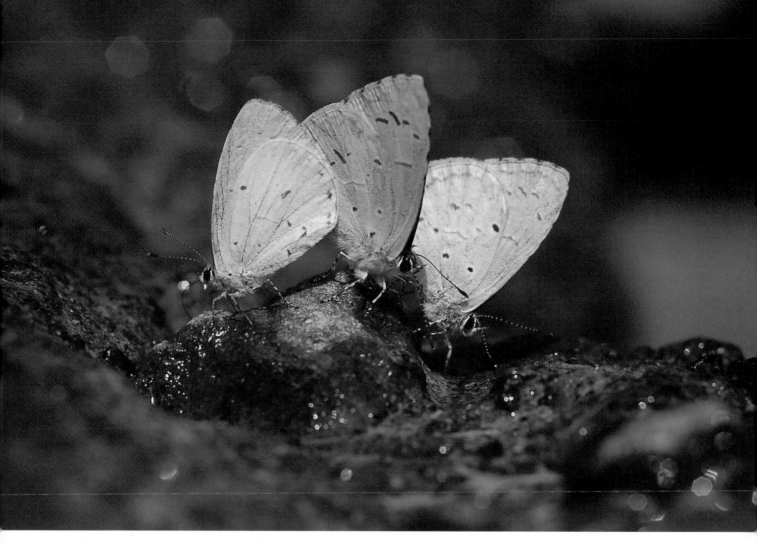

快門

　　大型蝴蝶經常是飛在空中吸食花蜜，所以快門必須夠快，才能固定快速擺動的翅膀。因此，拍攝這類訪花版的蝴蝶，我們可以設定快門先決，建議將快門時間設在1/500s以上。

Nikon D50，Nikkor AF 105mm F2.8D Micro，f9，1/500s，自動ISO，矩陣測光。

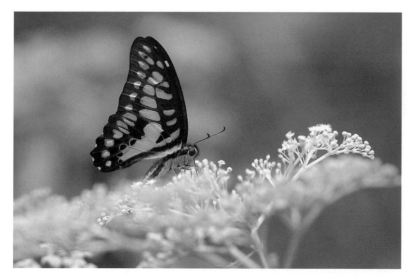

快門時間1/250s仍定不住蝴蝶的翅膀。

◀快門時間1/800s就能確保拍到翅膀不動的蝴蝶了。Nikon D50，Nikkor AF 105mm F2.8D Micro，f5，1/800s，自動ISO，矩陣測光。

閃燈

　　將閃燈模式設為TTL即可。而我們使用的鏡頭焦段，亦會決定我們該使用怎樣的角度為蝴蝶補光。若我們使用的鏡頭焦段在100mm左右，可以將閃燈頭調成仰角，抽出反光板，讓光線由斜上方照射，這樣蝴蝶的翅膀會比較立體。若閃燈無內建的反光板，也可以使用柔光罩直打。若我們使用更長的焦段，則可以直打。

　　使用閃燈時應避免補光過度而使得蝴蝶過曝，所以建議大家可以稍微降低閃燈出力。過曝的照片會失去許多細節，所以我們寧可拍得稍暗些，再使用軟體補救。當然，若我們能選個大晴天順光拍攝蝴蝶的話，就不需要補光了。中午時刻由於太陽在正上方，也需要使用閃燈補光，整隻蝴蝶的明亮度才會均勻。

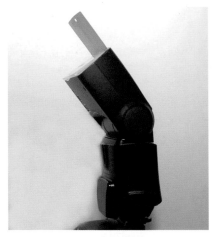

閃燈燈頭往上調並抽出反光板。

對於黑色系列的蝴蝶，補光才會凸顯黑色部位的細節。Nikon D50，Nikkor AF 105mm F2.8D Micro，f5.0，1/320s，自動ISO，矩陣測光，-1/3EV，SB800閃燈。

對焦

剛開始拍蝶時，許多人會認為蝴蝶最吸引人的不外乎牠那對漂亮的翅膀。確實是如此。然而，若只拍出翅膀的美，卻沒拍到蝴蝶的神韻，是非常可惜甚至可視為失敗的作品。所以我們在對焦時一定要對到蝴蝶的眼睛，若能補個眼神光，讓蝴蝶的眼睛看起來更立體，效果就更好了。

讓整隻蝴蝶都在景深範圍內，且同時對焦在眼睛上，既有蝴蝶翅膀的美麗細節，又捕抓了牠的神韻，我們就能拍一張完美的蝴蝶作品了。

這是一張失敗的照片，顯然對焦只對到翅膀邊緣。

Nikon D50，Nikkor AF 105mm F2.8D Micro，f5.6，1/400s，自動ISO，矩陣測光，-1/3EV。

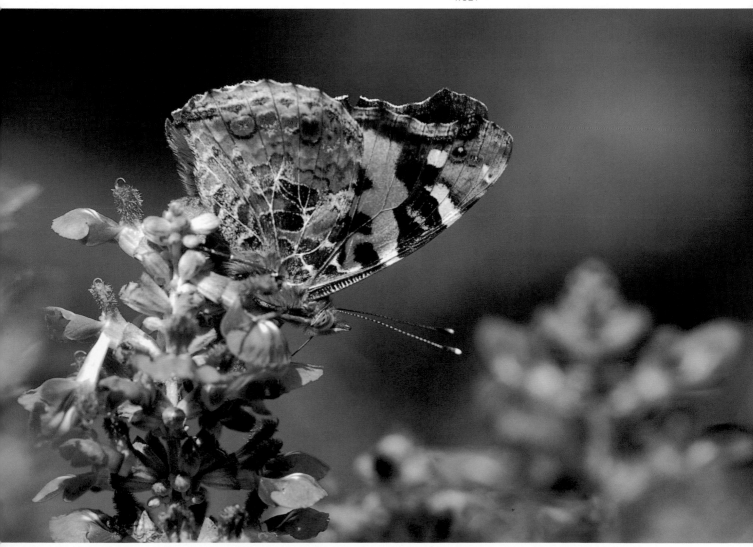

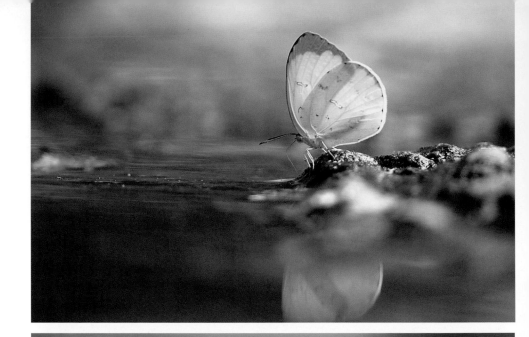

❶Nikon D50，Nikkor AF-S
300mm F4D，f4.0，1/400s，
自動ISO，矩陣測光，
+1.33EV。

❷Nikon D50，Nikkor AF 105mm
F2.8D Micro，f4.5，1/500s，
自動ISO，矩陣測光，+1EV。

❸Nikon D50，Nikkor AF-S
300mm F4D，f4.5，1/400s，
自動ISO，矩陣測光，+2/3EV，
SB800閃燈。

❹Nikon D50，AF 105mm F2.8D
Micro，f6.3，1/320s，自動
ISO，矩陣測光。

❺Nikon D50，Nikkor AF 105mm
F2.8D Micro，f9，1/320s，
自動ISO，矩陣測光。

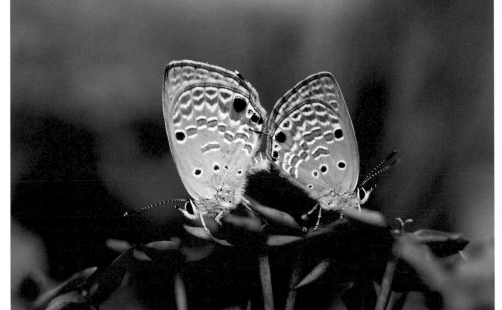

❶	❹
❷	
❸	❺

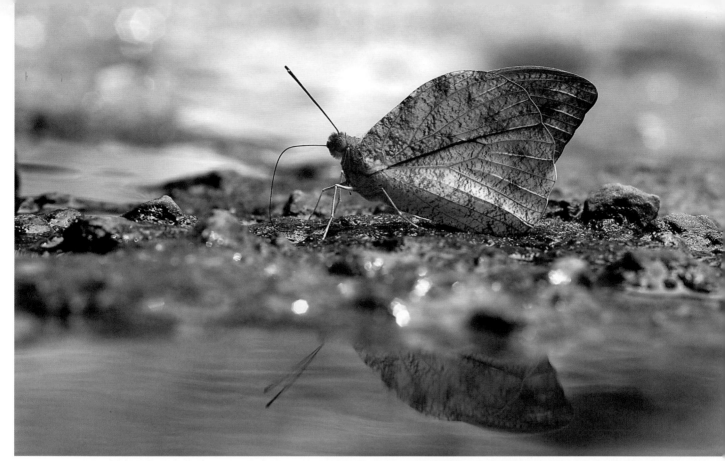
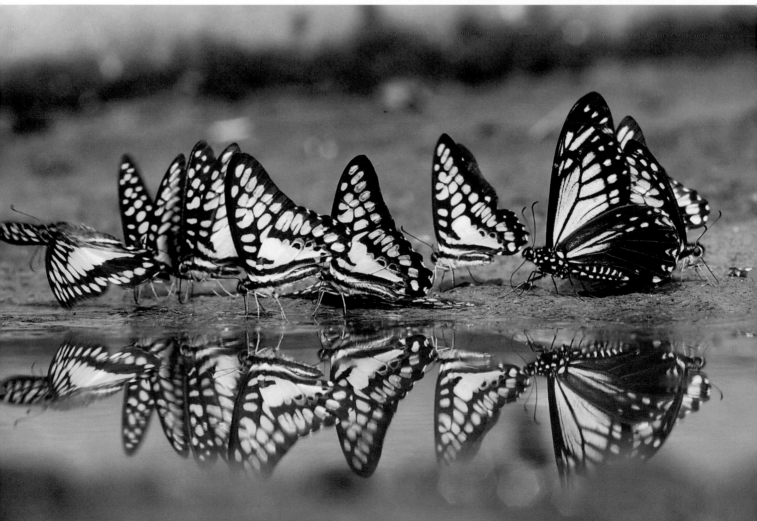

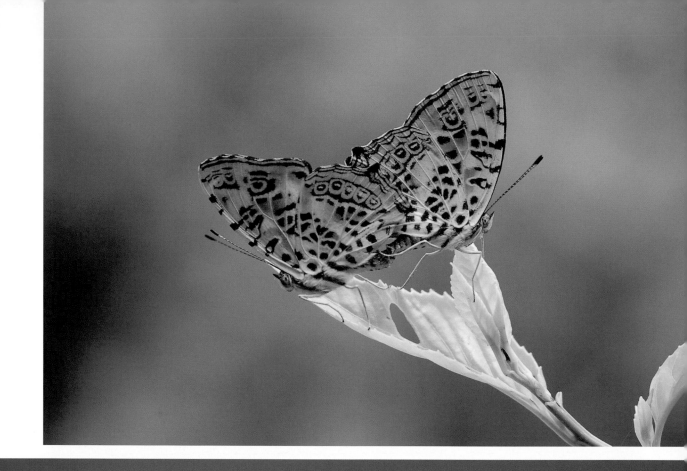

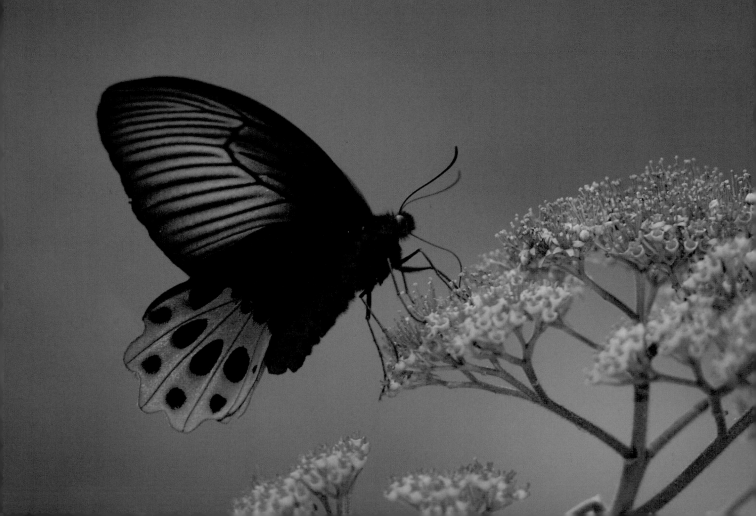

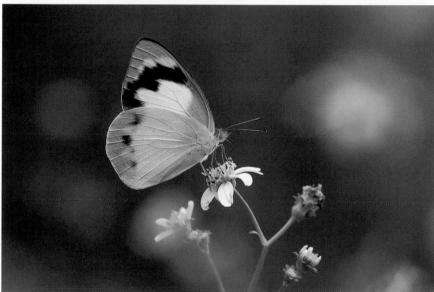

❶Nikon D50，Nikkor AF 105mm F2.8D Micro，f5.6，1/320s，自動ISO，矩陣測光，SB800閃燈。

❷Nikon D50，Nikkor AF-S 300mm F4D，f4，1/500s，自動ISO，矩陣測光，SB800閃燈。

❸Nikon D50，Nikkor AF-S 300mm F4D，f4.5，1/500s，自動ISO，矩陣測光，-1/3EV，SB800閃燈。

❹Nikon D50，Nikkor AF 105mm F2.8D Micro，f4.5，1/500s，自動ISO，矩陣測光，SB800閃燈。

❺Nikon D50，Nikkor AF-S 300mm F4D，f5.6，1/500s，自動ISO，矩陣測光，-2/3EV，SB800閃燈。

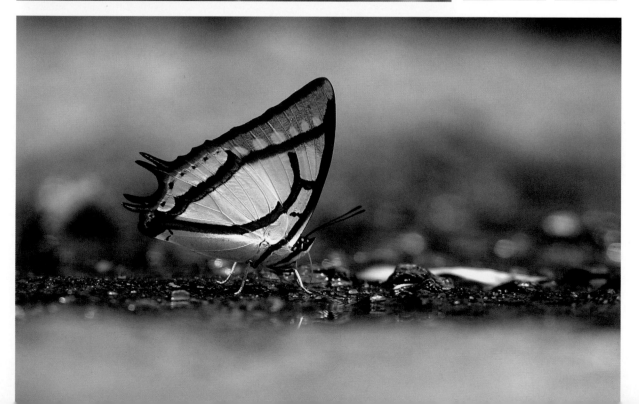

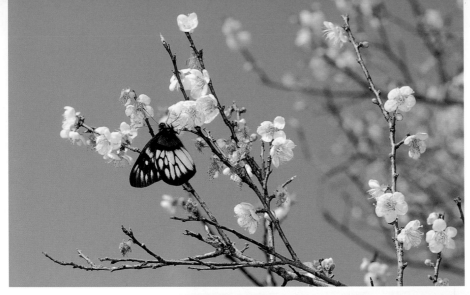

Nikon D50，Nikkor AF 105mm
F2.8D Micro，f11，1/250s，自動
ISO，矩陣測光，SB800閃燈。

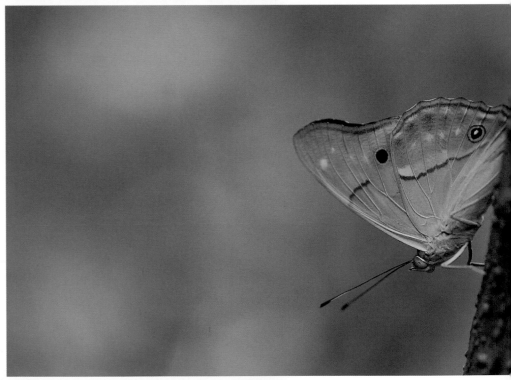

Nikon D50，Nikkor AF 105mm
F2.8D Micro，f4，1/250s，自動
ISO，矩陣測光。

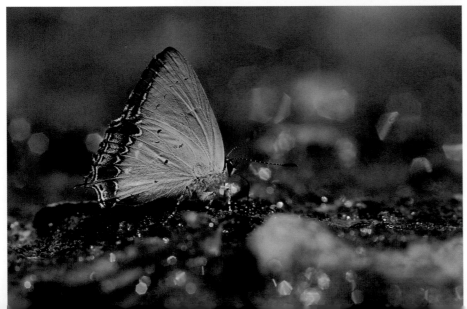

Nikon D50，Nikkor AF 105mm
F2.8D Micro，f8，1/400s，自動
ISO，矩陣測光。

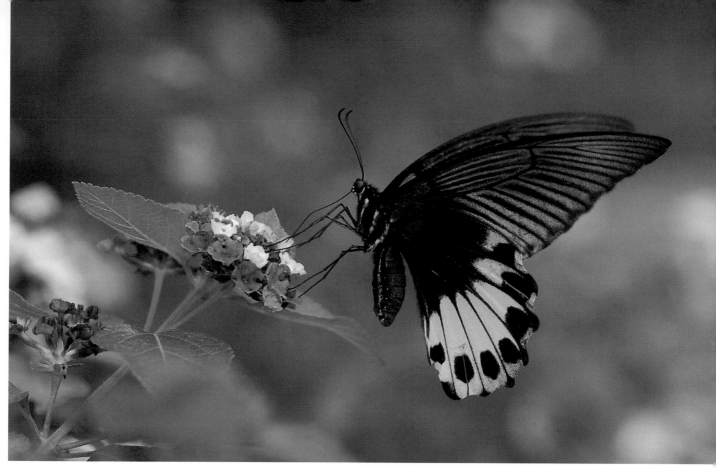

Nikon D50，Nikkor AF 105mm F2.8D Micro，f5.6，1/1250s，自動ISO，矩陣測光，-2/3EV。

Nikon D50，Nikkor AF 105mm F2.8D Micro，f5，1/400s，自動ISO，矩陣測光，SB800閃燈。

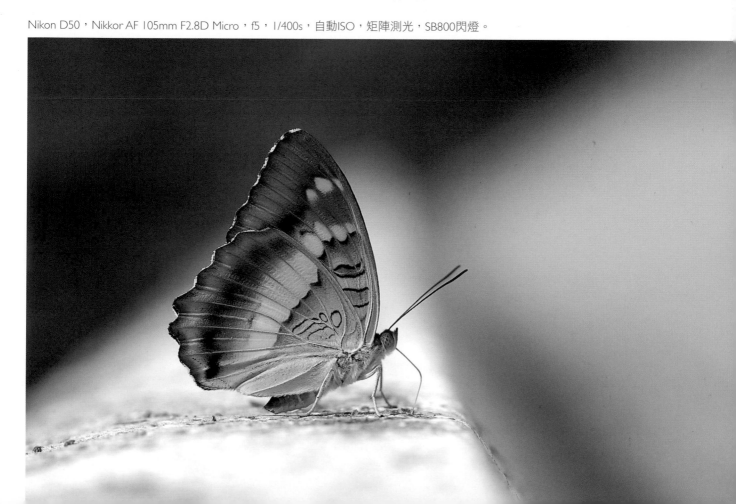

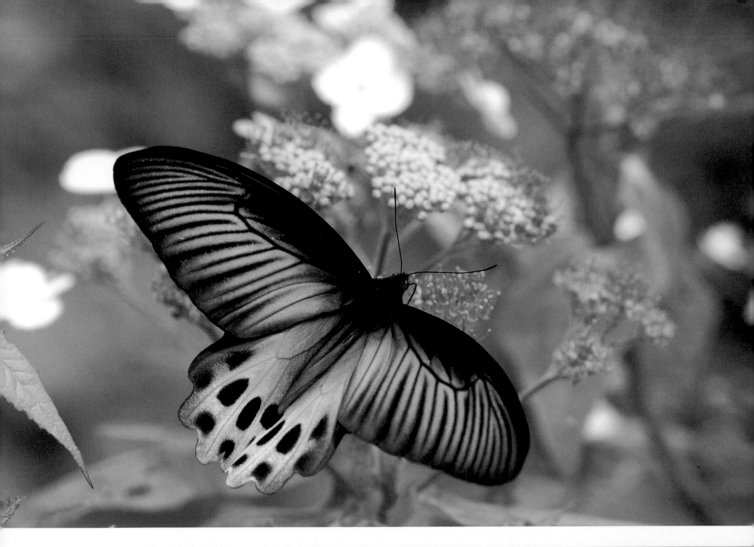

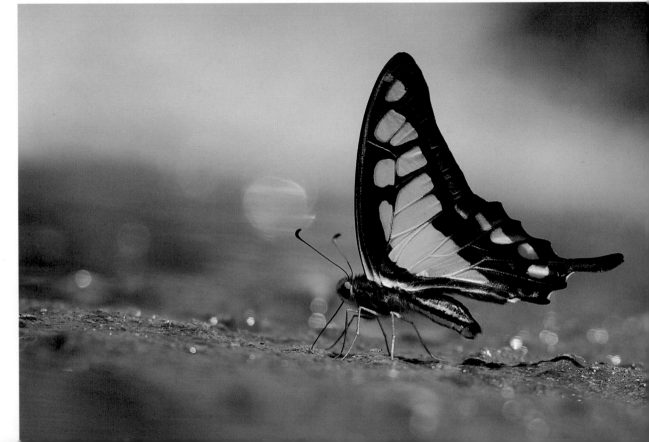

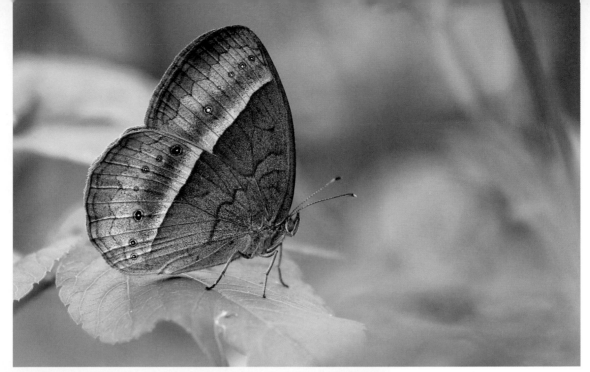

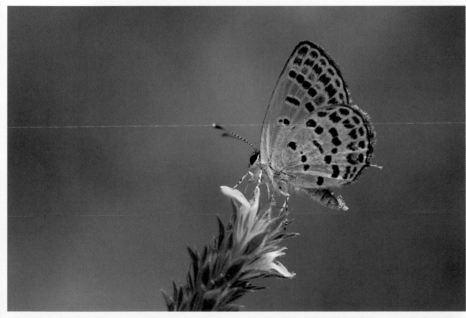

❶Nikon D50，Nikkor AF 105mm
F2.8D Micro，f6.3，1/400s，自動
ISO，矩陣測光，SB800閃燈。

❷Nikon D50，Nikkor AF-S 300mm
F4D，f5，1/500s，自動ISO，
矩陣測光，SB800閃燈。

❸Nikon D50，Nikkor AF-S 300mm
F4D，f7.1，1/400s，自動ISO，
矩陣測光，-1/3EV，SB800閃燈。

❹Nikon D50，Nikkor AF 105mm
F2.8D Micro，f7.1，1/500s，自動
ISO，矩陣測光，-2/3EV，SB800
閃燈。

❺Nikon D50，Nikkor AF 105mm
F2.8D Micro，f5.6，1/500s，自動
ISO，矩陣測光，SB800閃燈。

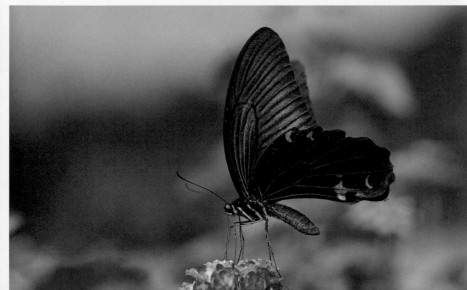

❶Nikon D50，Nikkor AF-S 300mm F4D，f7.1，1/320s，自動ISO，矩陣測光，+1/3EV。

❷Nikon D50，Nikkor AF 105mm F2.8D Micro，f7.1，1/320s，自動ISO，矩陣測光，SB800閃燈。

❸Nikon D50，Nikkor AF 105mm F2.8D Micro，f7.1，1/500s，自動ISO，矩陣測光，SB800閃燈。

❹Nikon D50，Nikkor AF-S 300mm F4D，f4，1/200s，自動ISO，矩陣測光，+1/3EV，SB800閃燈。

❺Nikon D50，Nikkor AF 105mm F2.8D Micro，f8，1/500s，自動ISO，矩陣測光，SB800閃燈。

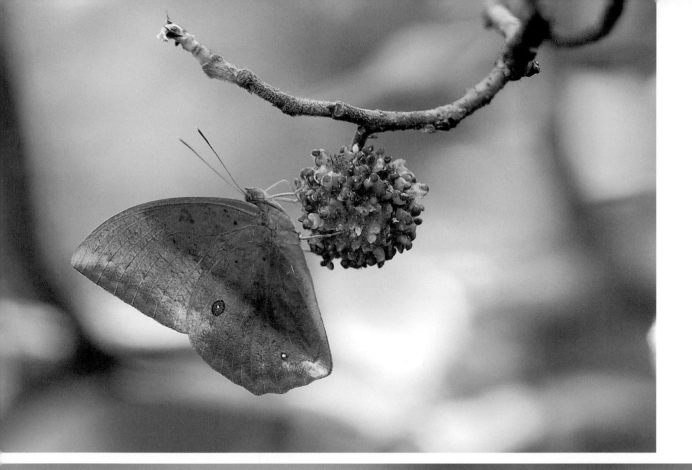

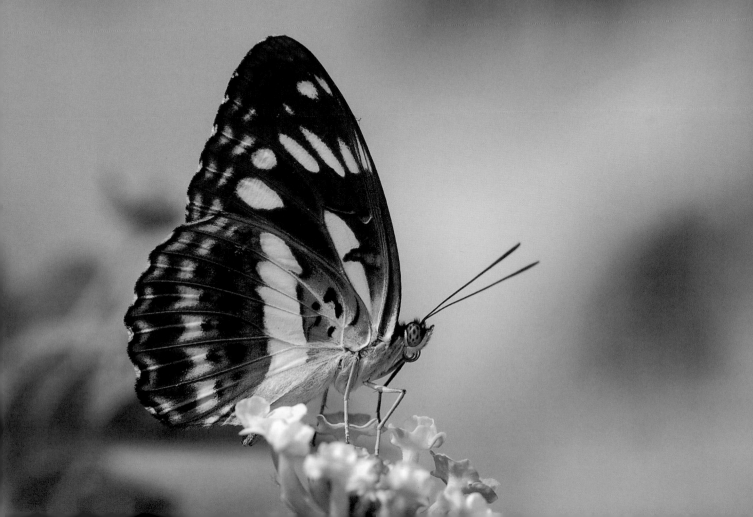

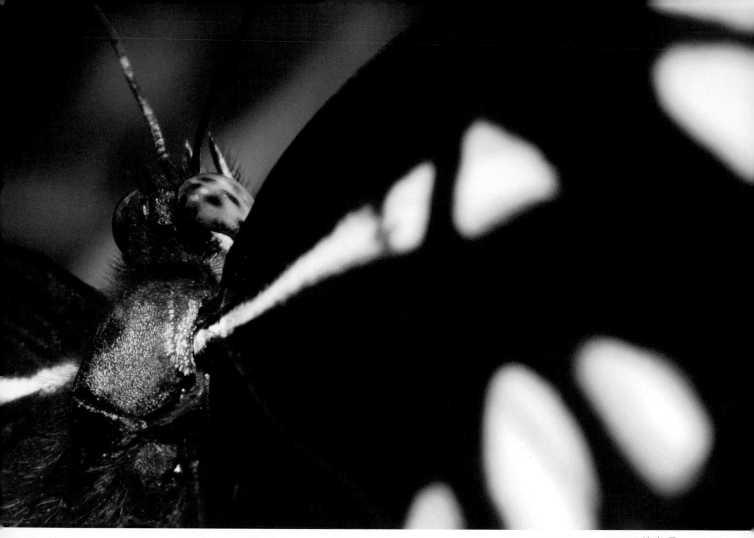

Nikon D50，AF 50mm 1.8D＋接寫環，
ISO400，f22，1/60s，+0.3EV，矩陣測光，
SB600。（攝影／龜毛小爹）

附錄

微距好幫手：接寫環

文／龜毛小爹

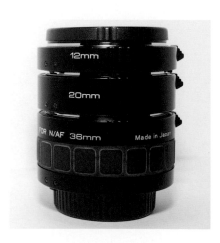

　　接寫環是一種可以拿來接上鏡頭而且可分成段的環狀器材，它
最主要的用途是用在微距攝影，除了可以縮短原來鏡頭的最短對
焦距離之外，還可以提升原鏡頭的放大倍率，讓我們可以把小東
西拍得更大更清晰。由於接寫環本身並沒有鏡片，所以並不會折
損原鏡頭的光學品質。整個套件沒有任何光學鏡片，也可以稱之
延伸套桶。

　　筆者這裡要介紹的接寫環較常見，由KENKO所出產，全名
Kenko Extension Tube DG 微距接寫環。

　　接寫環是由12mm、20mm及36mm不同大小所組合而成，可以隨意搭接組合，由36mm這環可看出上面標示FOR N/AF，代表是限定NIKON機身使用而且可以自動對焦。其上的電子接點可以回傳電子信息給相機，換句話說可以由機身控制鏡頭光圈大小，亦能將鏡頭資訊寫入照片之中。

　　緊接著就讓筆者用這三段接寫環配合60mm微距鏡頭由小至大逐一拍攝，讓大家透過實際照片更加能體會加上接寫環之後的放大率。（使用相機NIKON D80，60mm微距鏡頭，使用閃光燈SB600）

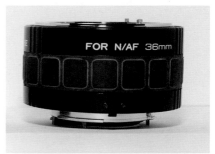

拍攝現場。

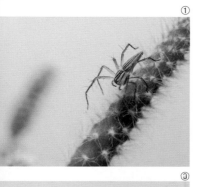
①

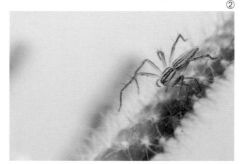
②

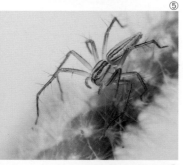
③

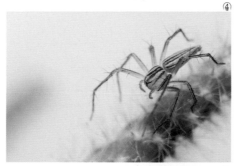
④

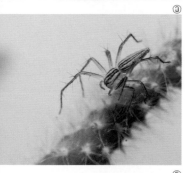
⑤

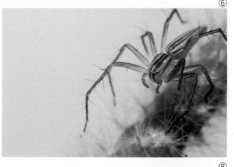
⑥

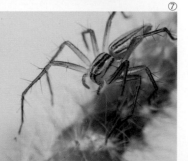
⑦

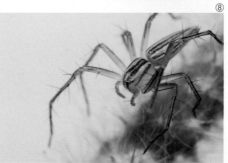
⑧

①ISO160，F22，閃燈設定：TTL，+0.3EV。

②加12mm接寫環，ISO160，F22，閃燈設定：TTL，+0.3EV。

③加20mm接寫環，ISO160，F22，閃燈設定：TTL，+0.3EV。

④加12mm和20mm接寫環，ISO160，F22，閃燈設定：TTL，+0.3EV。

⑤加36mm接寫環，ISO160，F22，閃燈設定：TTL，+0.3EV。

⑥加12mm和36mm接寫環，ISO200，F25，閃燈設定：TTL，+1.3EV。

⑦加20mm和36mm接寫環，ISO200，F25，閃燈設定：TTL，+2.0EV。

⑧加12mm、20mm和36mm接寫環，ISO250，F25，閃燈設定：TTL，+1.0EV。

用接寫環的目的在於讓更微小的被攝物可以拍得更大更仔細，由此次接寫環實際拍攝使用狀況來看，的確讓1:1放大率提升不少。其次，縮小光圈之後補光更加重要，所以筆者一併補上外閃的設定，提供大家參考。然而，基本上我們還是需按照實際拍攝現場的光源而定，適時調高ISO與縮小光圈，讓成像更加完美。

接寫環另一個更重要的功能是，能讓你的一般大光圈鏡頭也能變成微距鏡喔！筆者曾經使用過50mm F/1.8的鏡頭搭接三段接寫環拍攝微距，還是可以拍出讓人滿意的微距照片。

使用接寫環，一般的鏡頭也能成為微距鏡喔。Nikon D50，AF 50mm f/1.8D＋接寫環，ISO400，F22，1/60s，+0.7EV，矩陣測光，SB600。（攝影／龜毛小爹）

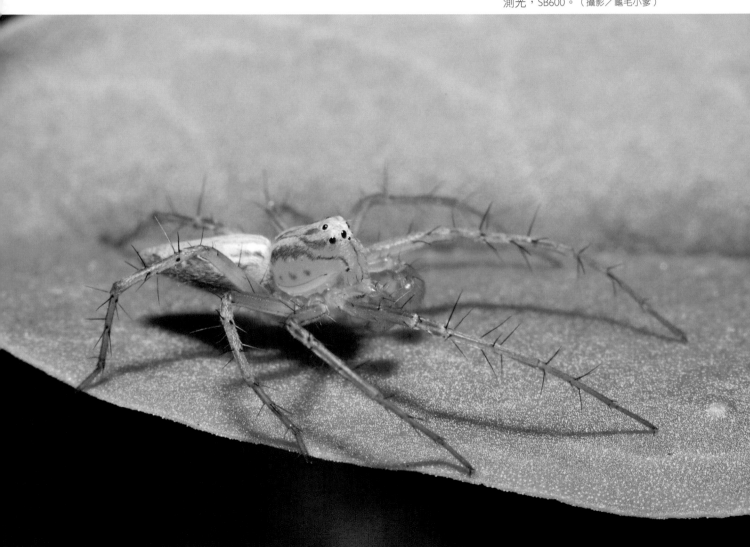

用一般鏡頭也可以拍微距

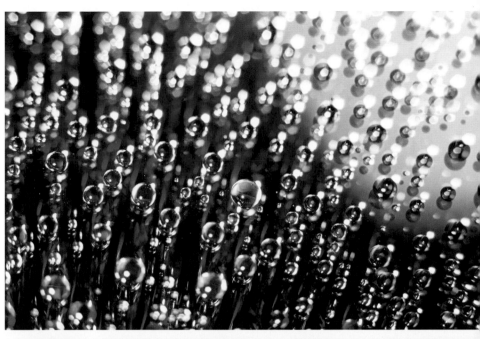

Canon 40D，50mm 1.8，Kenko 36mm接寫環，ISO100，F4.5，1/4s，矩陣測光。（攝影：莊勝旭）

▼Canon 40D，24-105 f4 L IS的105mm端，Kenko 36mm接寫環，ISO800，F22，1/80s，點測光。（攝影：莊勝旭）

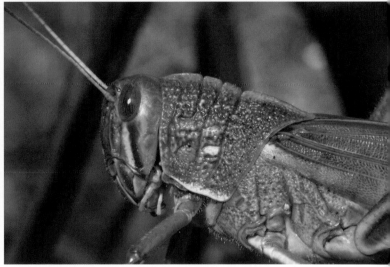

▲Canon 40D，24-105 f4 L IS的105mm端，Kenko 36mm接寫環，ISO800，F4，1/25s，矩陣測光。（攝影：莊勝旭）

Canon 40D，50mm 1.8，Kenko 12mm接寫環，ISO640，F22，1/250s，矩陣測光。（攝影：莊勝旭）

夢幻小世界：DSLR微距這樣拍就對了

作　　者　Sakura、龜毛小爹、紅麵線
企畫選書　劉偉嘉
責任編輯　劉偉嘉
校　　對　魏秋綢
美術編輯　謝宜欣

主　　編　陳穎青
行銷業務部　陳綺瑩、楊芷芸、陳雅菁
總 編 輯　謝宜英
社　　長　陳穎青
出 版 者　貓頭鷹出版
發 行 人　涂玉雲
發　　行　英屬蓋曼群島商家庭傳媒股份有限公司城邦分公司
　　　　　104台北市民生東路二段141號2樓
　　　　　劃撥帳號：19863813；戶名：書虫股份有限公司
　　　　　城邦讀書花園：www.cite.com.tw
　　　　　購書服務信箱：service@readingclub.com.tw
　　　　　購書服務專線：02-25007718～1
　　　　　（週一至週五上午09:30-12:00；下午13:30-17:00）
　　　　　24小時傳真專線：02-25001990；25001991
香港發行所　城邦（香港）出版集團／電話：852-25086231／傳真：852-25789337
馬新發行所　城邦（馬新）出版集團／電話：603-90563833／傳真：603-90562833
印刷廠　成陽印刷股份有限公司
初　　版　2009年7月
定　　價　新台幣280元／港幣93元
ISBN　978-986-6651-78-6

讀者意見信箱　owl@cph.com.tw
貓頭鷹知識網　http://www.owls.tw
歡迎上網訂購；大量團購請洽專線(02)2356-0933轉264

城邦讀書花園
www.cite.com.tw

國家圖書館出版品預行編目資料

夢幻小世界：DSLR微距這樣拍就對了／
Sakura，龜毛小爹，紅麵線合著.
-- 初版. -- 臺北市：貓頭鷹出版：
家庭傳媒城邦分公司發行, 2009.07
　面；公分
ISBN　978-986-6651-78-6 (平裝)

1.攝影技術　2.數位攝影　3.數位影像處理

953　　　　　　　　　　　　98011112

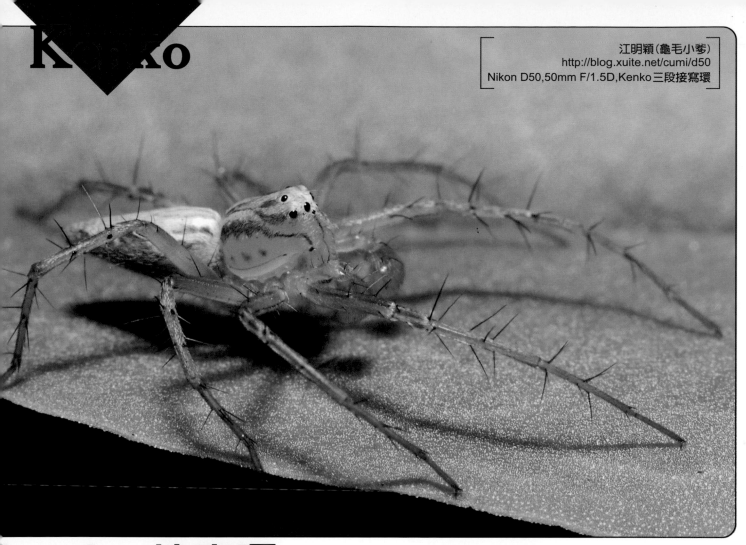
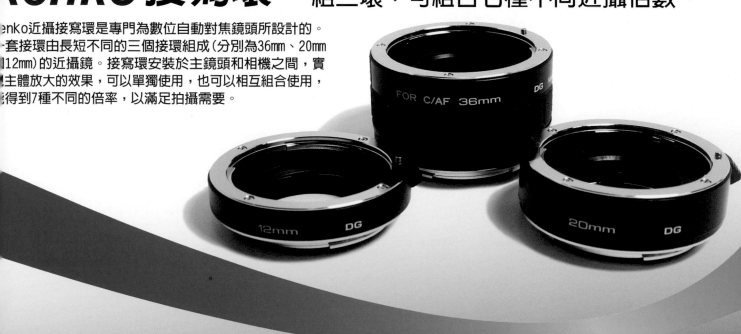

SP AF 10-24mm F/3.5-4.5 Di II
LD Aspherical【IF】 NEW

New eyes for industry

● 適用於Canon/Nikon/Pentax/Sony APS規格相機。

● 廣角端最大光圈F3.5，可營造淺景深。

● 全焦段最近對焦距離24公分，可極度靠近主體拍攝。

● 鏡頭重量406公克，輕巧方便攜帶。

● 採用2片超低色散鏡片和3片非球面鏡，可有效修正色差和色散。

TAMRON Di & Di II 系列鏡頭

輕量．質優

　　TAMRON為迎接數位單眼相機時代的到來，接連推出多款Di & Di II系列鏡頭。Di系列相容於數位和底片相機；Di II系列則專為數位相機的特性而設計，擁有較小的成像圈，並且採用特殊鍍膜鏡片，可消除鬼影和光斑，以及降低邊角失光。Di & Di II系列鏡頭皆保有TAMRON鏡頭「輕量質優」的特性，使用者只需攜帶少量鏡頭，即可拍攝焦距範圍廣泛的優質照片。

SP AF10-24mm F/3.5-4.5
Di II LD Aspherical (IF) NEW

AF 18-270mm F/3.5-6.3 Di II
LD Aspherical (IF) MACRO NEW

SP AF200-500mm F/5-6.3
Di LD (IF)

AF18-200mm F/3.5-6.3 XR
Di II LD Aspherical (IF)

SP AF28-75mm F/2.8 XR
Di LD Aspherical (IF)

SP AF90mm F/2.8
Di 1:1 Macro

SP AF17-50mm F/2.8 XR
Di II LD Aspherical (IF)

AF 28-300mm F/3.5-6.3 XR Di VC LD
Aspherical (IF) MACRO

SP AF180mm F/3.5
Di LD (IF) 1:1 Macro

總代理

俊毅實業股份有限公司　·　台北市銅山街24號3樓　·　電話：02-2321-8258　·　網址：www.tamron.com.tw

《夢幻小世界：DSLR微距這樣拍就對了》讀者抽獎問題卷回函

（本資料僅供貓頭鷹出版社內部抽獎使用，絕對保密）

基本資料

姓名：＿＿＿＿＿＿＿＿＿＿＿＿＿＿＿＿＿＿　　性別：☐男 ☐女

職業：＿＿＿＿＿＿＿＿＿＿＿＿＿＿＿＿＿＿　　年齡：☐25歲以下 ☐25-35歲 ☐35-55歲 ☐55歲以上

聯絡地址：☐☐☐＿＿＿＿＿＿＿＿＿＿＿＿＿＿＿＿＿＿＿＿＿＿＿＿＿＿＿＿

聯絡電話：＿＿＿＿＿＿＿＿＿＿＿＿＿　　Email：＿＿＿＿＿＿＿＿＿＿＿＿＿＿＿

請問：一、你使用DSLR已有多少年了？ ☐1-2年 ☐2-5年 ☐5年以上

　　　二、你的攝影知識主要來自： ☐書籍 ☐上課 ☐網路

　　　三、你最希望讀到的攝影書是：

　　　　　☐徹底說明攝影中的光學等硬體原理

　　　　　☐徹底分析攝影構圖的美感

　　　　　☐國內外攝影大師的作品欣賞集

　　　　　☐針對不同主題（人像、風景、生態等）的攝影教學書籍

　　　四、本書的微距拍攝技巧對你是否有用？為什麼？

　　　　　＿＿＿＿＿＿＿＿＿＿＿＿＿＿＿＿＿＿＿＿＿＿＿＿＿＿＿＿＿＿＿＿

謝謝您撥冗回答，更感謝您參加我們的抽獎！請將此頁剪下對折（地址於背頁），並於2009年9月11日前（郵戳為憑）寄出即可。
我們將於2009年9月17日舉辦抽獎活動，並在2009年9月18日於貓頭鷹知識網（www.owls.tw）、貓頭鷹電子報公布得獎名單。

寄回抽獎問卷，
你就有機會抽中以下獎品！

（一人限得一款或一組）

Kenko DG接寫圈組
市價NTD5200（兩個名額）

Manfrotto M694 碳纖維四段單腳架
市價NTD5700（兩個名額）

Tamron 90mm Di Macro f/2.8微距鏡
市價NTD16000（一個名額）

贊助廠商
俊毅實業股份有限公司
JIMIN E.T. TRADING CO., LTD.

贊助廠商
台灣總代理
正成貿易股份有限公司

100 台北市信義路二段213號11樓

貓頭鷹出版社DSLR小組　收

〔對折線〕